家庭美術館‧美術家傳記叢書
創見‧省思／李小鏡

國立台灣美術館 National Taiwan Museum of Fine Arts 策劃　　藝術家出版社 執行

照耀歷史的美術家風采

「家庭美術館——美術家傳記叢書」於民國八十一年起陸續策劃編印出版,網羅二十世紀以來活躍於藝術界的前輩美術家,涵蓋面遍及視覺藝術諸領域,累積當代人對前輩美術家成就的認知與肯定,闡述彼等在我國美術史上承先啟後的貢獻,是重要的藝術經典,同時,更是大眾了解臺灣美術、認識臺灣美術家的捷徑,也是學子及社會人士閱讀美術家創作精華的最佳叢書。

美術家的創作結晶,對國家社會以及人生都有很重要的價值。優美的藝術作品能美化國家社會的環境,淨化人類的心靈,更是一國文化的發展指標,而出版「美術家傳記」則是厚實文化基底的重要工作,也讓中華民國美術發展的結晶,成為豐饒的文化資產。

Artistic Glory Illuminates History

In order to organize the historical archives of Taiwan art, *My Home, My Art Museum: Biographies of Taiwanese Artists*, a consecutive series that recounts the stories of various senior artists in visual arts in the 20th century, has been compiled and published since 1992. Accumulating recognition and acknowledgement for their achievement and analyzing their contributions to the development of art in our country, it is also a classical series of Taiwan art, a shortcut to understand the spirit and Taiwanese artists, and a good way for both students and non-specialists to look into the world of creative art.

Art creation has important value for the country and society from which it crystallizes, and for the individuals who create or appreciate it. More than embellishing our environment and cleansing our minds, a fine work of art serves as an index of the cultural status of a country. Substantiating the groundwork of our cultural progress, the publication of these artist biographies consolidates the fine arts development in the Republic of China, turning it into a fecund cultural heritage.

Daniel Lee

目次 CONTENTS

家庭美術館・美術家傳記叢書
創見・省思／李小鏡

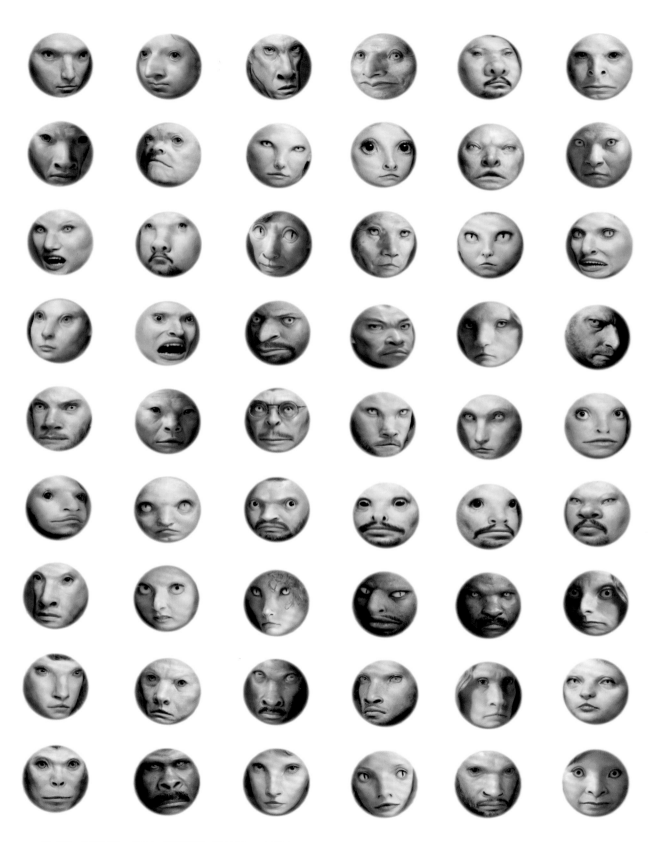

李小鏡，〈眾生相〉，1996，數位噴墨，33×33cm×108。

1.

重慶、臺北、異鄉人 (1945-1970)

李小鏡的成長記憶,其實反映了一整個世代在動盪環境之下的生命
歷程。1949 年國共內戰之後,國民政府撤退到臺灣,中國大陸各地
約一百二十萬軍民也隨之遷入臺灣。這所謂的「外省族群」,為臺灣
的文化、飲食等等生活面相,增添了豐富而且多元化的元素。在臺
灣落地生根之後,藝術方面的才華和興趣,又將逾弱冠之年的李小
鏡帶到美國。這些環境與文化種種的轉變和衝擊,不僅被轉化成為
李小鏡性格之中的韌性和適應力,也昇華成為一種不拘泥於學派、
媒材、創作型態的藝術態度。

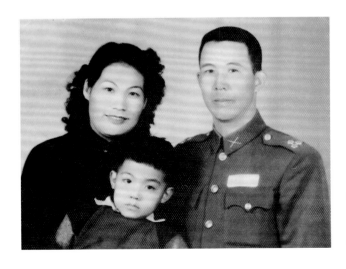

[本頁圖]
1950年,李小鏡與父母合影於臺北。

[左頁圖]
李小鏡 1966 年的水彩習作。

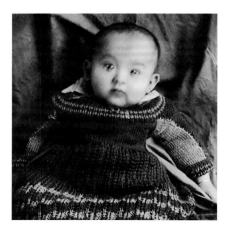

1945 年，剛出生的李小鏡。

[左圖]
1947 年，三歲的李小鏡和大姐李小文、二姐
李次文於南京合影。

[右圖]
1948 年，李小鏡（左 3）與家人合影於南京。

大時代動盪下的顛沛與流離

　　1940 年代對於兩岸的華人而言，都是充滿著動盪與不安的年代。經歷了漫長的對日抗戰，在日本投降之前，逃難、死亡和離散，都是成千上萬人每天要面對的生活真實面相。李小鏡的父親李育文是軍人，在父親被調去前線打仗之後，母親劉鏡心和祖母楊氏在動亂之下別無選擇，只能帶著兩個女兒李小文和李次文開始逃難，一直要從西北逃到重慶之後，一家婦孺老小才好不容易安頓下來。一方面，母親費盡千辛萬苦嘗試去聯絡還在前線打仗的父親，另一方面，一家子在躲警報和跑防空洞的夾縫中過日子。

　　在日本軍閥大勢已去之後，李育文從前線調回了重慶。那是一個能夠團圓就是幸福的年代。所以一家人的歡欣鼓

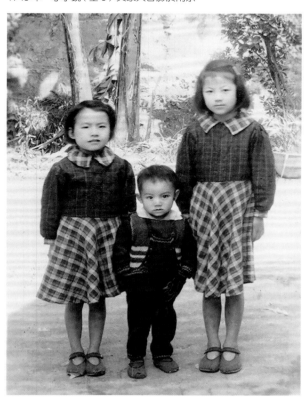

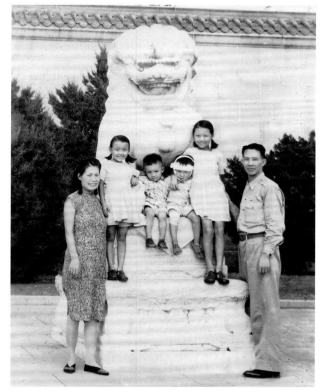

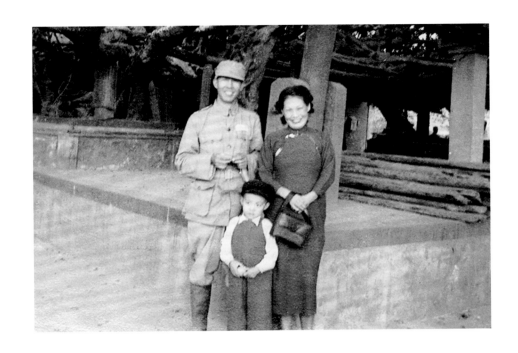

1952 年，李小鏡與父母在澎湖留影。

舞，自然是不在言下。1945年春天，對日抗戰勝利，日本無條件投降，李小鏡就在這樣複雜的時代背景中出生了。他可是二代單傳李家的獨子，家人和親友的喜悅與寵愛，都是可以想見的。李小鏡小時候雖然頑皮，但只要有紙筆就能安靜下來塗鴉，似乎對於藝術的興趣和執著，是他從娘胎裡就帶來的一個特質。

可惜對日抗戰勝利所帶來的舉國歡騰，卻沒能持續太久。國共內戰的爆發，又讓李家人繼續了另一波的顛沛流離。往後，形容那些年所過的日子，李小鏡在回憶時言簡意賅地提到：「畢竟是生活在中央政府所在的後方，活著，就不能說苦。」

當時已經轉任文官的李育文，先調南京又轉調上海，讓一家人追著搬家，都趕不上時局和人事的變化。在這段變天在即、人心惶惶的日子裡，身在軍中的父親無法親自照顧遠在南京的家人，只能無奈地為著安排家屬逃離大陸而四處奔走。所幸透過一位至交的安排，緊急讓劉鏡心帶著一家老小，靠著夜色掩護，匆忙搭乘運送物資的軍機飛往臺灣。因事發突然，李母甚至連家當都沒有時間好好收拾，就倉皇逃離。這一年，李小鏡虛歲四歲。

1956年，就讀臺北市大龍國民學校（今臺北市大同區大龍國民小學）時的李小鏡。

眷村成長記憶

這個時候的臺灣，正在經歷一次社會人口結構上的巨大轉變。光復之後，數十萬的日人、日軍及其眷屬、琉球人和韓人，共分七期被遣返離開臺灣。尾隨而來的，是中國大陸各地約一百二十萬的軍民，跟著中華民國政府遷入臺灣。這一批「外省第一代」，被政府安遷至臺灣各地，多數集中居住在公家安置的地點，也就逐漸形成了臺灣特殊的「眷村文化」。而年幼的李小鏡，就是在這樣的環境之下長大的。

李小鏡自傳中所描述的童年生活，像是彈珠汽水、騎馬打仗、孔廟捉知了（又名蟬）等等生活中的點滴，也是那個世代許多人的共同記憶。除了這些已經被寫入民歌、拍成電影的臺灣生活經驗之外，當然，在陌生、特別是族群相異的環境之中，一些男孩難免會發生小衝突，甚至於鬥毆。但整體而言，所謂眷村文化背後，其實有著極為複雜而且脆弱的情感、經歷和記憶。

1953年，李小鏡（右）與妹妹李澍於臺北合影。

老一輩來到臺灣的人相信政府、相信黨，以為在臺灣僅是「反共復國」之前短暫的逗點，一直到他們年邁之後，才意識到那個鄉愁，應該是個永恆的句點。而小一輩的人，隨著家人來到臺灣或出生在這裡，懵懵懂懂，也就糊里糊塗地成為了臺灣社會中的少數「外來族群」。胡璉將軍的孫子胡敏越，在2019年接受BCC中文電子報訪談的時候，曾經針對自己在臺灣的成長記憶有這樣地表示：在臺灣出生長大，中學時期身邊同學幾乎都是外省人後代，大家都說國語，所以他當時從來沒有意識到，自己是臺灣人中的「少數」族群，直到進入世界新專（今世新大學）就讀，周圍的同學來自臺灣各地，而且這群同學幾乎都講臺語。這時，胡敏越才發現：「原來我是外省人。」誠如BCC中文電

子報記者在文中所言：「第二次國共內戰之後，兩個截然不同的政權自此於海峽兩岸對峙，上百萬大陸人隨著國民黨政府遷臺，鄉愁成了詩人口中『一彎淺淺的海峽』，『外省人』三個字也逐漸化為遷臺大陸人，甚至其子孫後代揮不去的代號。」代號和標籤，其實都是傷害社會認同感的一種殘酷而且粗劣的方式；因為標籤區隔而產生的疏離，不但容易造成歸屬感的低落，也讓外省人在 1979 年 1 月 1 日美國與中華人民共和國正式建交之前，一直都是臺灣人移民美國潮流中的一個重要族群。

　　中學時期的李小鏡，喜歡課外活動，除了參加了體操隊之外，還迷國術。不僅在學校跟教練學功夫，晚上待家人入睡之後，還會一個人溜到後院練拳。興趣廣泛的他，除了愛看漫畫，甚至還曾經嘗試出版漫畫。當然，在那個填鴨式教育的年代，多元教育和發展並沒有受到適當的支持。

　　李小鏡興趣的多元發展，在他就讀臺灣省立復興中學（今臺北市立復興高級中學）的時期也同樣顯著。但他在課外活動方面的活躍，並沒有博得師長欣賞或者享受到特別待遇。他耿直、不服輸的孩子頭個性，

1961 年，就讀臺灣省立復興中學時的李小鏡。

13

讓起鬨、打鬧成為家常便飯，甚至帶給他生命之中的第一次重大打擊。對此，李小鏡如此提及：

> 經常因吸菸、起鬨、打架而不斷地被檢舉，並得到記過處分。比較荒唐的是，除了壁報比賽始終因我在主辦而得獎，加上擔任樂隊指揮，還有擔任班上的康樂股長每學期都會固定的記功。功過相抵後，我不但沒被退學，操行成績還常維持在甲等。唐主任搞不定我，逼他最後使出殺器。他竟然說服所有老師，讓我最後一學期每科的成績都不及格，一律是59分而不能畢業。對了，那年全高三的同學只有我一個人沒有畢業。這一棍深深擊傻了我，好幾天，整個天地對我都沒了輪廓和色彩。父親見我受創夠深，只說了一句「冰凍三尺非一日之寒」，卻沒進一步的責難，並鼓勵我申請以同等學力報考大學聯招。

1965 年，就讀中國文化學院
美術系西畫組的李小鏡。

1960 年代，臺灣的大學錄取率不到百分之四十，大專聯考分成甲、乙、丙三組，所謂的聯考，就是個名副其實的「窄門」。高中肄業的挫折，激發了李小鏡的鬥志，澈底將他天生寧願打輸、絕不認輸的個性，投注在學習這件事上。除了拜林玉山為師，補習國畫之外，還剃了個大光頭以宣示決心，足不出戶地專心苦讀。每天只給自己四小時睡眠時間，以四個月的光陰去彌補三年多的蹉跎，全力衝刺。最後以第二志願的好成績，考進中國文化學院（簡稱文化學院，今中國文化大學）美術系主修西畫。從此，李小鏡擺脫了高中時期的夢魘，而學院清幽的環境和自由的校風，也讓他有了重生的感覺和自信。

回憶起在文化學院美術系的求學經驗，李小鏡提到學校因為經費不足而造成的師資短缺。有趣的是，這個窘況所產生的意外結果，是讓學生能夠更多元地去接觸不同風格的短期客座教授，也因此讓學生們不為單一學派或風格所限制。許多當時臺灣的知名畫家如李石樵、李梅樹、林克恭、廖繼春、馬白水等等，都曾經在這個時期，在文化學院美術系做短期教學。這個特殊的環境和經驗，讓李小鏡深刻體會到創作自由的重要性；同時，也不免在風格嘗試和摸索的過程之中，產生惶恐與焦慮。李小鏡在大學時期，嘗試過許多不同的繪畫風格，譬如立體派、超現實主義、野獸派等等，都曾經成為他摸索過程中學習的對象。

來來來，來臺大；去去去，去美國

從1949年到1979年之間，美國的對華政策，明確支持在臺灣的中華民國政府為唯一合法的中國政府。此外，加上在這個時期北京的中華人民共和國政府禁止人民移民美國。因此，在這三十年之間，美國每年給整個中國的兩萬移民配額，皆由臺灣移民所獨享。根據臺美人歷史協會網站所公布的資料顯示，早期自臺灣到美國的移民，大多數是隨中華民國政府到臺灣的大陸人。

1967年，李小鏡前往橫貫公路徒步旅行時留影。

1955年之後，許多成績優異的臺灣大學生，更是開始以申請獎學金赴美留學為志願。當時美、蘇兩國長達二十年的太空競爭，讓美國政府認知到科技人才的重要性。因此美國國會於1965年通過新移民法，讓具有技術專業的人員，能夠享有在美合法居留的優先考量。這項法規讓許多當時在美國的臺灣學生有機會取得居留權，順利進入美國政府、大學、研究室，以及大公司工作。於是在當時的臺灣社會中，「來來來，來臺大；去去去，去美國」蔚為一股風潮。這股留學及移民潮，在1965年至1975年之間達到高峰，而這群技術移民，後來

1963 年，李小鏡（右1）和父母親、大姐及妹妹在臺北照相館合照。

也就成為了美國臺灣人社區的主幹。

李小鏡對於當時的社會風潮如此形容：「1960 年代，在還有美軍駐守的臺灣，優秀一點的大學生，在畢業之後都想盡辦法去美國留學。少數學成回來的人，也都像是鍍了金、添了神通一般，讓人羨慕又尊重。經過父母親洗腦成功，我的兩個姐姐也先後去了美國，大姐學系統管理，二姐拿到獎學金攻電腦，都在費城。那時的留學生大多半工半讀，積下來的錢除了交學費外，還按月寄錢回臺灣貼補家用。每個月二、三十塊美金能讓家裡的日子好過不少。那還是一元美金兌換四十多塊新臺幣的時代。」

當時的李小鏡，在文化學院美術系成績優異，以總成績第一名得到獎學金。但兩個姊姊先後留學美國，並且相繼在美國結婚和定居的事實，讓李小鏡開始意識到一個獨子需要肩負家庭負擔的壓力。這個轉變，讓李小鏡重新審視自己的環境，以及對於家庭必須負擔的責任。逐漸年邁父母身上的重擔，讓他不得不去面對許多年輕藝術家，特別是沒有經濟背景的年輕藝術家必須要回答的一個問題：「我有條件去做畫家嗎？」

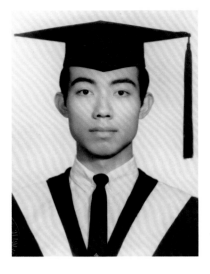

　　基於現實環境的考量，讓李小鏡決定放棄純藝術創作，而改走應用美術的路線，在畢業之前，就進入社會開始工作。大三至成功嶺受完軍訓之後，李小鏡靠親友安排，進入了天主教辦的財團法人光啟文教視聽節目服務社（簡稱光啟社）做工讀生。當時的光啟社，剛剛添增了一個動畫部門，由剛從美國帶著華特·迪士尼（Walt Disney, 1901-1966）動畫技術，以及器材回國的趙澤修（1930- ）負責。這個機緣，讓李小鏡有機會接觸到一群優秀的創作人才，包括：夏祖明、孫少瑛及王寧生等人，他也從這個共事經驗之中，開始學習到應用美術界的文化，以及為人處世之道。

　　1961 年到 1972 年，是經濟學家葉萬安所稱的臺灣「自力成長與經濟起飛時期」。這時候的臺灣，連續長達十二年，每年經濟成長率平均10.2%，而且通貨膨脹率僅為3.9%。各項經濟指標快速成長，同時物價相對穩定，著實創造了令人稱羨的臺灣奇蹟。

【關鍵詞】 財團法人光啟文教視聽節目服務社（Kuangchi Cultural Group）

　　財團法人光啟文教視聽節目服務社是歷史悠久的臺灣天主教大眾傳播機構。1958 年 6 月，臺灣耶穌會買下臺中市中聲廣播電臺，並任命卜立輝神父為技術顧問，成立「光啟錄音社」製作廣播劇錄音帶，免費提供廣播電臺播出。1961 年，光啟錄音社更名為「財團法人光啟文教視聽節目服務社」，簡稱「光啟社」，總社設於臺北市，同時向中華民國教育部登記為非營利社團。光啟社是首開臺灣影視媒體先河的重要單位，它的歷史比臺視、中視和華視等三家無線電視臺都還要悠久。除了製播廣播節目之外，1961 年 7 月，光啟社開始以短期訓練班的模式，培養臺灣電視人才。

這個年代的臺灣社會，充滿了向上發展的朝氣與動力。以李小鏡的字句來形容，這是一個「只要你敢接，到處都是機會」的年代。尤其是電影界，除了成立於1954年的中影之外，來自香港的聯邦、七海及國聯，都在臺北成立公司或分公司。靠著在光啟社建立起來的信譽和關係，李小鏡在入伍服預官役前後，在臺灣當時蓬勃的電影界有應接不暇的工作。從電影院的壁畫製作到電影的片頭設計，都是他發揮創意和運用藝術才華的機會，也讓他忙到連畢業典禮都沒有時間參加。退伍後，李小鏡繼續留在電影界工作，曾經和李翰祥、王寧生、白景瑞、胡金銓等著名導演合作，擔任美術指導的工作。

　　在回憶起那段時光的時候，李小鏡這麼說：「嚴格地說，提前進入社會，對我何嘗不是一種損失，但是在那個年頭，我完全沒有這等領悟。另一方面，由於處處充滿挑戰與誘惑，改走應用美術的路卻也始終沒有叫我後悔過。」有趣的是，雖然李小鏡不是當時臺灣典型理工專長的留學生。但在家中父母以及兩位姐姐的鼓勵之下，他還是走上了「去去去，去美國」這條成長道路。1970年，李小鏡通過申請，進入費城藝術學院（Philadelphia College of the Art）研究所就讀，主修電影和攝影。李小鏡表示：「因為當時簽證很嚴，去美國大使館辦簽證那天還特別穿了一身西裝，帶去一本包含我做過的設計和剪報的作品集，表明我在臺灣是有專業背景，不會賴在美國不走的。沒想到櫃檯後邊那位能說國語的老美仔細看了一遍還真被我唬住，說了一句：『美國歡迎你！』用力地跟我握了手，就這麼通過了美國簽證。」

　　就這樣一句「歡迎你！」，當年虛歲二十六歲的李小鏡離開了臺灣，再次成為異鄉人。一直要到1981年舉辦第一次個展的時候，他才再次回到臺灣這塊已然從異地轉化成為故鄉的土地。

費城藝術學院一景。

2.

創意舞臺、粉墨登場（1971-1981）

1970 年代的美國，承襲了 1960 年代的社會行動主義（Activism）的動能。女性主義、有色人種的民權，以及環境保護意識等等，都在政治、社會和生活型態方面，造成相當的轉變甚至動盪。1965 年移民法對於亞洲移民條件的開放，再加上越戰結束之後的難民潮，讓亞裔及拉丁美洲裔的移民，在 1970 年代大量進入美國，追尋所謂的「美國夢」（American Dream）。李小鏡就是在這樣一個充滿變化能量的大環境之中，抵達美國費城，進入費城藝術學院研究所就讀。

[本頁圖]
1976 年，李小鏡攝於美國。

[左頁圖]
李小鏡的動畫〈Communication〉角色設計原稿，現典藏於臺北市立美術館。

別無選擇，就是紐約

費城藝術大學成立於1876年，是位於美國東岸賓夕法尼亞州（Commonwealth of Pennsylvania）的一所私立藝術大學，至今已有一百多年，是全美最具歷史的藝術教育單位之一。費城表演藝術學院（Philadelphia College of the Performing Arts）與費城藝術學院（Philadelphia College of Art）於1985年合併，更名為費城藝術大學，成為極少數致力於設計、視覺藝術、媒體藝術和表演藝術等專業人才培育的大學。知名的校友除了李小鏡之外，還包括葛來美獎得主史丹利·克拉克（Stanley Clarke）、時尚攝影大師歐文·潘（Irving Penn）和電影導演小喬瑟夫·詹姆士·丹堤（Joseph James Dante, Jr.）等人。

從李小鏡自述來觀察，在費城藝術學院的求學經驗，其實比較像是他適應美國生活，以及文化環境的一個過渡時期。李小鏡表示：

我的指導教授司馬克（Dr.Smarker）是位年輕、敬業，但也能通

[左圖]
1971年，李小鏡於美國費城藝術學院的紙上習作。

[右圖]
1972年，李小鏡就讀於美國費城藝術學院期間完成的人物速寫習作。

1971 年，李小鏡描繪裸女的
紙上習作。

融的學者。他按照我的意願安排，讓我主修「視聽藝術」，以攝
影、電影和電視為主。為了得個碩士學位，他要我同時選修不少
美學、電影史和美術教育的學分。到了費城藝術學院，全校好像
只有我一個華人學生。剛跨進1970年，是美國年輕人還陶醉在嬉
皮意識中的時代。第一天進教室的印象是同學怎麼都是邋邋遢遢
的？明明有桌椅，大家硬擠在教室的一角。有的坐在地上，有的
索性半躺在牆邊，一時我還真分不出誰是老師誰是學生……然而
最難也是最要命的，還是修美學、電影史和美術教育等文科課
程。不瞞你說，剛開始上課的時候，我真是一句老師講的話也聽
不懂。只覺得老師在臺上像唸經似的講話，過一陣子才聽到一個

名字，再過一陣子聽到一個年代，其他的什麼也沒聽到。在費城唸書，每天早出晚歸，也沒有交過什麼朋友，像是掉到另外一個世界，天天只說英語。

在文化學院時期所奠立的創作基礎，讓李小鏡在繪畫等術科方面能夠輕鬆應付，不僅能拿到好成績，甚至作品在學校展出時還會被欣賞的同學偷走。為了貼補家用，李小鏡在求學期間嘗試過許多不同的打工方式，只要工作合法、薪資合理，在餐廳打工當推餐車的侍應生、用高壓水槍清理快速道路、或者是在新澤西州的加油站打工，他都來者不拒。其間，當然也經歷了許多人在異地他鄉的生活插曲：曾有善良的廚師不時幫這個來自異鄉的小老弟打包剩菜，也曾經被廣東大廚拿著菜刀從廚房追到大街。在加油站打工的時候，曾經發生過指錯方向的糗事，也曾經因為小混混想偷汽油，而差點發生肢體衝突。

最可惜的是，在臺灣累積的電影專業經驗，讓他對於費城藝術學院在電視或電影方面的器材和課程，都感到相當失望。也就是因為如此，在費城藝術學院研究所時期的李小鏡，一心只想要早點拿到學位。每個學期選課都接近滿檔，一邊打工、一邊全力衝刺。前後只用了三個學期、外加上一個暑期班，一轉眼就修完

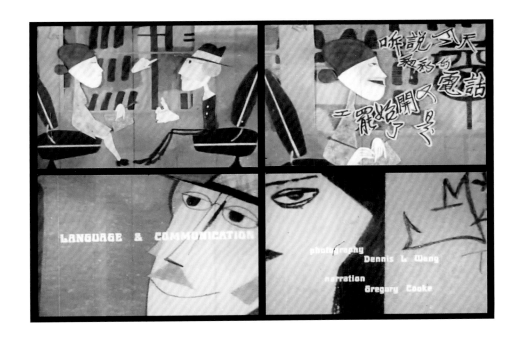

了碩士課程所有的學分。

完成學業之後的李小鏡，更是迫不及待地離開費城。他如此形容
當時的心境：「我還是惡習難改，連畢業典禮都沒有參加就搭車去了紐
約。心想，到了美國總要見識一下這世界最前衛的都市，總不能在美
國，只能做加油和餐館跑堂的工作吧？沒別的選擇，就是紐約！」1972
年，李小鏡在紐約正式開啟了他的美國經驗。

隨手往外扔一毛錢，準能砸到一個攝影師

儘管帶著工作經驗和學
歷，一個沒有人脈背景又來自
外地的年輕人，要想在人才濟
濟的紐約市起步，還是相當的
困難。特別是攝影，因為曾經
待遇優渥，許多人都一窩蜂地
開始朝這個方面求發展。回憶
起當年，李小鏡如此形容紐約
攝影界僧多粥少的局面：「本
來就學攝影的不算，學理工、

1997年，李小鏡（左3）的數位影像作品於臺北家畫廊展出，與攝影界朋友阮義忠（左2）、郭英聲（右2）、莊明景（右1）於展場合影。

電機的，還有像我這樣搞美術的，一下子都要去做攝影師。他們開過一個玩笑，說你從窗口往外扔一毛錢，一定會打到一個攝影師。」當時的紐約市，正在經歷長期的經濟蕭條與衰退，尤其是中小型製造業的外移，更是讓曼哈頓中下城呈現一片蕭條落寞的景象。想起當時的挫折與惶恐，李小鏡如此提道：

> 到紐約找工作的第一個面試就在曼哈頓西區二十街附近，職位是週薪九十美元的「攝影見習生」。出了老舊的電梯，直接是一間沒有窗戶的會客室。小小的空間煙霧瀰漫，已經擠滿了十幾個年輕人。每個人都帶著一本黑色的作品集，彼此之間卻也沒有其他可以交換的話題。每隔兩、三分鐘，會見到一個四十來歲的中年男人打開小門，探頭出來問：「下一個是誰？」輪到我了，他草率地翻了翻作品集。當他問到我有沒有拍家具的經驗之前，我其實已經被淘汰了。離開了徵選見習生的攝影棚，我走入第六大道上的小咖啡店，就在靠窗的位置坐下，準備隨便吃點東西。順手拂去玻璃窗上的霧氣，只見雪地經路過行人踩踏之後，留下一片雜亂的腳印。心想：這麼大的一個都市，難道真容不下我嗎？

所幸在後來一次面試的時候，李小鏡因為作品集中的一幅手繪卡通背景，受到同樣具有繪畫背景的美術部主任艾克（Ike）青睞。從每週一百二十五美元的機械製圖工作開始，李小鏡進入紐約2010廣告公司，學習照相打字、排版等平面設計工作。美學方面的敏感度和嚴謹的工作態度，讓李小鏡深受艾克的信任，也很快成為公司的平面設計主力。1975年，表現優異的李小鏡受到總經理貝特爾（Batner）的賞識和信任，晉升總公司查理廣告印刷設計（Charlie Offset）的美術指導，同時主管公司的美術部門。

　　身為廣告公司的美術指導，經常要到攝影棚去督導重要的廣告拍攝工作，以確保創意理念與視覺呈現相輔相成。這個機緣，讓李小鏡重新燃起了對於攝影的熱情，也結識了來自臺灣的攝影師莊明景及柯錫杰。當時在臺灣已經小有名氣的柯錫杰，不僅成為了李小鏡朝攝影專業出發的良師益友，同時也讓他有機會與一群身在紐約的臺灣旅美藝術家接觸。關於這個生命的轉折點，李小鏡如此表示：「柯錫杰大我整整十五歲，我跟著他的朋友叫他『老柯』。老柯在藝術、音樂甚至美食方面都有相當的素養。好在他的心態天真，思想前衛，加上最吸引我的專業經驗，在一起有說不完的話題。另一方面老柯交友廣泛，也成了我後來在紐約得以直接、間接認識了一些臺灣藝術

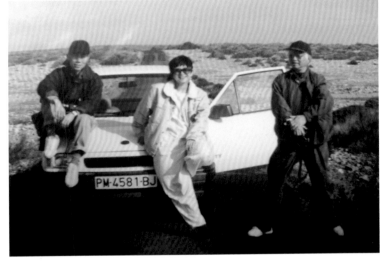

圈、包括韓湘寧和夏陽的朋友。在老柯的工作室，每次拍照從討論燈光和構圖變成到後來，老柯索性讓我自己去操作攝影檯上的工作，而他卻到廚房準備吃的去了。慢慢叫我察覺到，有拍攝的工作時我最高興。只要進了攝影棚，我可以忘記一切的煩惱。」

古人云，三十而立，而李小鏡也就是在三十出頭的生命階段，於工作方面進入正軌，開始展現他對於攝影藝術的企圖心與表現力。1976年，李小鏡再次與艾克合作，除了擔任美術指導之外，同時，更說服艾克為他在公司內成立了一個攝影部門。主掌公司攝影部門的權責，讓李小鏡擁有了一個深度鑽研攝影藝術的空間。李小鏡表示：「當我一頭鑽到專業攝影工作後，才越來越發現其間技術上的困難，不是光靠美感就可以過關的。從此，我成天關在漆黑的工作室，沒完沒了的研究光源照明的各種效果，研究暗房的品質控制。」

李小鏡在攝影藝術方面的才華，以及對於專業的執著，讓他有機會擔任露華濃（Revlon）廣告美術攝影暨藝術總監。這一套由黑白照片放大之後再徒手染色的作品，讓李小鏡正式在攝影界揚名。之後，連年榮獲許多攝影大獎，包括創意獎（Creativity）、藝術年鑑獎（The Art Annual Award）、藝術指導協會獎（Art Directors Club Award）等等。1979年之後，更開始受邀擔任藝術指導協會年度聯展攝影組評審委員，成為競爭強烈的紐約廣告設計界之中，極為少見受到尊崇的亞裔創意人。

李小鏡在攝影專業的名氣，為他帶來了許多與國際明星，以及知名表演藝術工作者合作的機會，包括《霹靂嬌娃》（Charlie's Angels）電影演員雪麗‧海克（Shelley Hack）、超級名模瑞莉‧霍爾（Jerry Hall）、好萊塢知名一線動作片演員湯姆‧謝立克（Tom

[上圖]
1979年，李小鏡為露華濃拍攝的照片獲得The Art Annual獎項的獎狀。

[下圖]
1979年，李小鏡獲得ADC攝影大獎的獎狀。

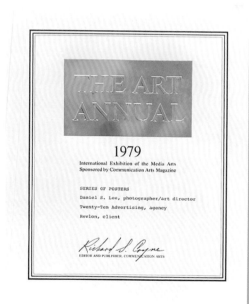

〔左圖〕李小鏡 1979 年拍攝的露華濃香水廣告，左一為女星雪麗‧海克（Shelley Hack）。
〔右圖〕李小鏡 1979 年拍攝的露華濃香水廣告，左為女星雪麗‧海克；右為歌手鮑比‧沙特（Bobby Short）。

1980 年，李小鏡為露華濃拍攝以超級名模瑞莉‧霍爾（Jerry Hall）為女主角的護髮廣告。

Selleck）、哈林巴蕾舞團臺柱維吉尼亞・強生（Virginia Johnson）、華裔明星林青霞、胡茵夢、陸小芬、王力宏和歌星齊秦等人。李小鏡表示，時裝人像攝影，是他在這個階段所經歷的最大挑戰：「因為人是活的，拍時裝跟拍靜物不同。除了事先可以選擇景點或背景，現場不會先有構圖叫模特兒按圖擺姿勢的。攝影師一定要很明確的知道自己要什麼，而且能清楚的把要求傳達給模特兒。遇到有經驗的模特兒會照攝影師的提示，舉一反三。但也有犯情緒的，擺出無奈的神情。攝影師除了要能對付大牌模特兒，還要對付客戶、美術指導、頂級的化妝師和服裝師。這些技能可不比懂得燈光容易。」李小鏡對於人像攝影表現的敏感度，也就是在這個時期所奠定的。雖然拍的是商業攝影作品，在視覺和意象的呈現，都讓人驚艷。這種細膩的呈現，之後也出現在他的數位作品之中，無論是商業或是純藝術作品，總能夠明顯地看到李小鏡對於模特兒情緒與特質捕捉的卓越能力。

1979年，李小鏡（左）與模特兒們合影於美國的攝影棚。

李小鏡，〈舞蹈家江青〉，1986，
數位輸出，53×66cm。

1979年，李小鏡（左）與兩名兒
子李德（右）、李維（中）至洛杉
磯旅遊時合影。

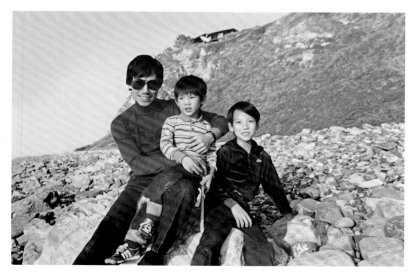

1980年，李小鏡設計及攝影工作室（Daniel Lee Studio），正式成立於紐約蘇荷區（SoHo）。除了在專業與創作方面的快速發展之外，從1973到1980年的七年之間，也是他正式在紐約落地生根的年代。1973年，李小鏡與文靜、認真而個性正直的鄧霙女士成婚。當時鄧霙正在紐約的南部醫學中心（SUNY Downstate Medical Center）攻讀小兒科，雖然婚禮辦得簡單而低調，但因為有了自小在美國長大的鄧霙從旁支持，讓李小鏡更容易開始了解和融入美國社會。1975年，李家喜得長子李德；

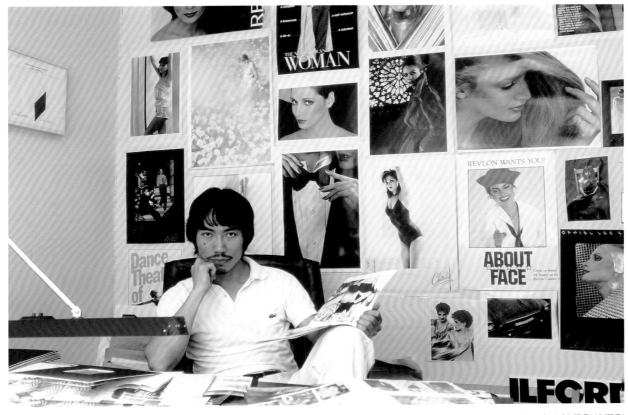

1978年，又得次子李維。成家立業，為李小鏡接下來朝純藝術創作發展
的努力，奠立了穩定的經濟和家庭基礎。

20世紀的當代藝術戰場：蘇荷（SoHo）

　　談到蘇荷區的興起，得要回溯到1950年代。蘇荷區充斥的鑄鐵建
築物，對於當時的新興工業而言，一則太小、二則離鐵路交通樞紐太
遠，因此製造業大量外移，呈現了一片廢棄的落寞與寂寥。筆者於2004
年撰寫的《大蘋果英雄傳》一書中曾如此形容當時的景況：「對於那些
來紐約尋找伯樂，志向遠比錢包大的藝術家來說，這些乏人問津的廢棄
廠房，簡直就像新樂園一般地充滿了可能性，也足夠容許他們創作大尺
幅的現代藝術作品。從1950年代末期開始，藝術家和畫廊紛紛湧進蘇荷
工業區內非法居住，展開了一場和建築管理人員躲貓貓的日子。原本

紐約市政府對這群躲在工業區裡化腐朽為神奇的藝術工作者，採取著睜一隻眼、閉一隻眼的態度，任由他們改造這個頹廢的工業區。但1960年，蘇荷區內一場無情的火，引爆了市政府對安全性的重新考量。開始大肆查封在工業區裡非法居住藝術家的工作室，也就此引發了一場藝術家對抗都市規劃人員的十一年抗戰。」一直要到1971年，新市長林賽（Lindsay）所率領的市議會才通過法令，開放蘇荷的四十三個街區，正式讓藝術家在此合法居住。

　　蘇荷區在當代藝術史發展上的厥功甚偉，是因為它特殊的環境，讓藝廊與藝術家同窟而棲，創造了獨一無二的藝術社群（art community），也孕育出了獨樹一格的蘇荷文化。謝里法在《紐約的藝術世界》一書中，用「沒有戒律的時代」一詞，來形容當時由蘇荷區興起的紐約藝術風潮：「的確，蘇荷的興起顯然構成七十年代紐約畫壇的一大特色，而它那開放的游離性格，使得生長期間的新興藝術始終無法侷限在一個固定的形式裡，而紐約七十年代的藝術，往往使我們看不到有代表性的時代樣貌……回想世紀初巴黎的黃金時代，藝術的天地也曾經這樣開放過……在這個沒有戒律的時代裡，共同的頻率成為協調的輪道，穿越了攝影和繪畫的界線；科技與藝術的界線；文字語言與繪畫語言的界線；表演藝術與造形藝術的界線，因而也突破了民族風格與蘇荷間的界線。」雖然剛剛抵達紐約的李小鏡，在現實生活的壓力之下，必須要從商業美術起步。但毫無疑問的是，當時紐約開放以及跨領域的藝術思想，隨著時間潛移默化，自然而然地成為了他日後藝術性格的一個部分。

　　1970年代的紐約，對於創作者而言，是一個充滿了各種衝突和極端自由的精彩年代。李小鏡隨著工作和家庭的穩定，受到韓湘寧的影響，在蘇荷區買了一間由工廠改建而成的統倉式公寓（loft）。當時的蘇荷，雖然有著藝術方面的精彩和活力，但在治安方面，卻是處於一個極為混亂的狀態。街頭巷尾，隨時可見醉漢、毒販等等。有趣的是，當時的紐約藝文工作者，有一種被艾德蒙‧懷特（Edmund White）稱之

為「藝術的殉道者」的心態,認為「安逸」無法孕育出深刻的藝術創作。在〈七、八十年代的紐約為何讓人念念不忘〉一文中,艾德蒙·懷特如此記述:「作為愛惹事生非的創作人,有誰會喜歡生活在美國最安全的城市呢?在曼哈頓街頭平平安安地走著,誰能用這種事寫出一本書來呢?當空氣裡瀰漫著危險的可能性時,就是一場風暴即將到來了。」

回憶起在蘇荷區定居的日子,李小鏡如此寫到:「自從搬到蘇荷區,來自臺灣的藝術圈朋友突然多了起來。從認識了畫家韓湘寧、夏陽開始,又添了陳張莉、楊識宏、鍾慶煌、司徒強和黃志超一票人。說到人緣最好的當然是早期『東方畫會』的畫家夏陽了,他的工作室和住處離我家也最近。夏陽的個性平和、做人低調,最受朋友尊敬的還是他自由、自然和帶著童心的才華……浸泡在這樣的染缸不久,就再度挑動了我對藝術創作的懷念和嚮往。忽然覺得自己應該回到原來的崗位了。當一個人有了這種念頭畢竟要比放棄一個擁抱多年的戀人要容易吧?我想為了家計和責任,我不可能放棄工作收入。比較適合我的方式是將『商業攝影』由主要轉為次要的理想。好在工作上,從事商業攝影已經可以駕輕就熟,而且我的部門一直都能幫公司賺進大筆收入,應該不難擠出時間做創作。想了想,決定一個攝影師應該先從人文的角度投入,找出自己的世界。」

從人文的角度出發,尋找自己的世界

決心回歸到純藝術的創作之後,一時間,紐約街頭的小販和老者、鄉間破舊的漁船和鏽損的廢車,以及藝術圈的朋友等等,都成了李小鏡用鏡頭關注的對象。當時的李小鏡,認為攝影師最大的貢獻,應該是在於記錄人們的生活面相,捕捉不斷消逝的歷史,為時代做見證。

就在剛開始用攝影尋找屬於自己創作語言的時段,李小鏡接到了一封《時報周刊》總編輯簡志信(本名簡瑞甫)的來信,邀請他回到臺灣辦個展。簡志信是臺灣早期《劇場》雜誌的編輯,和李小鏡在擔任李翰

李小鏡 1983 年的攝影作品紀錄。

李小鏡 1984 年的攝影作品紀錄。

祥電影美術指導的時候，曾經有過幾面之緣。輾轉聽說了李小鏡在時裝人像攝影方面的成就，即代表《中國時報》及《時報周刊》出面共同邀請，希望李小鏡能夠回國發表攝影作品。這個機緣，讓當時虛歲三十七歲的李小鏡，於臺北版畫家畫廊舉辦了生平的第一次個展，展出靜物、人體和街頭小品等約三十幅攝影作品。展覽定在10月的黃金檔期，由李錫奇和朱為白合作，共同籌劃斡旋展覽細節和開幕酒會，這也是李小鏡在出國十餘年之後，首次回到臺灣。

透過簡志信的邀約與李小鏡在臺灣電影界的口碑，各大媒體都以醒目的標題報導了展覽的消息。許多電影明星和導演，包括：林青霞、秦祥林、胡茵夢、陸小芬、楊惠珊等，甚至李行和白景瑞兩位大導演都到場參加開幕。這回首次個展的成功，並沒有讓李小鏡沖昏了腦袋。反之，讓他對於自己的藝術創作，開始有了更嚴謹的要求和自我期待。

當時的李小鏡，在商業攝影的磨練之下，在攝影科技及技巧方面，都已經是這個領域中的翹楚。但，他深知技巧只是承載意境的一個手段，尤其是與科技相關的藝術創作，要特別小心不能跌入追求「巧奪天工」的死胡同裡。李小鏡在當時這樣表示：「好的技巧比不上好的眼力，好的眼力又比不上好的意境。」也因為長期和蘇荷區的藝術家來往，李小鏡看過許多「少年得志」的悲喜，也以一些只能活在「少時了了」光環之中的藝術家為戒。因此，他從純藝術圈踏出第一步開始，就如此自我期勉：「我尊敬那些謙虛的藝術家，而換到的是永遠的進步。我也羨慕那些能在一生中，把最成功的一刻留得到晚年的人。」

回到紐約的李小鏡，在商業攝影方面持續成長，開始到美國西部洛

【關鍵詞】《時報周刊》

《時報周刊》創刊於1978年3月5日，原名《時報雜誌》以月刊型態發行，是中華民國首創之大八開型綜合性雜誌。1986年更名為《時報新聞周刊》、1988年改名《時報周刊》，為臺灣新聞出版業界之先驅。

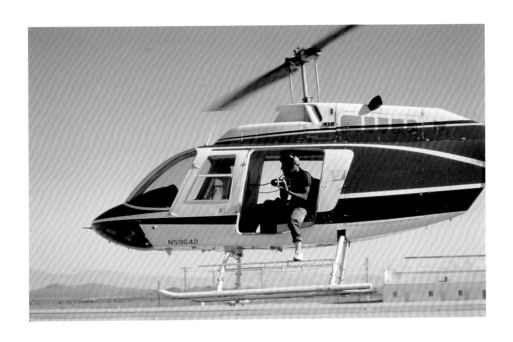

1984年，李小鏡於洛杉磯執行攝影工作時留影。

杉磯幫福斯汽車公司拍攝目錄，甚至長期進駐好萊塢。攝影內容包山包海，地點包括海岸、山區、甚至沙漠。除了上高速公路捕捉汽車的動感之外，甚至還得要搭上低飛的直升機追逐動態。回憶起這段往事，李小鏡提到：「由於工作量太大，我請了在紐約的攝影家柯錫杰來助陣，擔任第二攝影師……老柯就常常會大呼過癮，說這才是男人該做的事。」但這段經驗雖然精彩，還是無法阻止李小鏡去思考，如何才能夠在純藝術攝影方面繼續發展。因此，李小鏡決定接受《中國時報》「人間副刊」總編輯高信疆的邀約，開始計畫去大陸拍攝一本攝影專輯。利用等待清洗車身和準備燈光的空檔時間，李小鏡開始在自己的筆記本中，詳細計畫到大陸拍照的想法和備忘的事項。幾經思考，李小鏡決定不去追風跟拍名川和大山，而去記錄曾經有兩千多年歷史，人工開鑿貫穿南北水道的「中國大運河」。希望以鏡頭捕捉即將消失的風貌和遺跡，也自我期許，要為當時還不能自由進出中國大陸的臺灣攝影同好，帶來一些具有人文價值的影像。

　　1980年代，李小鏡正式開始在商業攝影，以及純藝術攝影之間雙軌進行，成為極少數能夠同時在兩個領域都具有影響力的創作者。

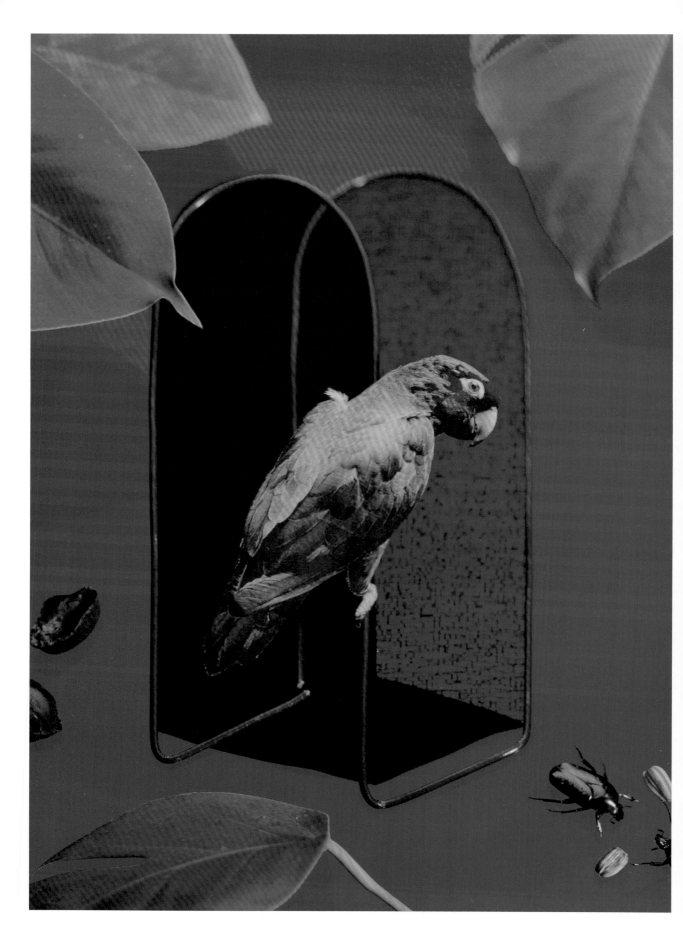

3.

冬眠是為了迎接
甦醒後的蛻變 (1982-1992)

1980年代的紐約藝壇,有著光鮮、甚至可以說是貪婪的表象。雖然
犯罪、愛滋病和吸毒等等社會問題猖獗,但從1982年到2000年之
間,除了1990年前後兩年間短暫的蕭條之外,連續十七年的股市
持續勁揚,讓華爾街熱錢帶動了紐約藝術市場的蓬勃發展。如李‧
卡瑞 (Lee Caron) 於〈1980年代的紐約藝術世界〉一文中所言,
當時的雷根經濟學 (Reaganomics) 與華爾街盛行的「貪婪是好事」
(greed is good) 的唯利是圖思維模式,讓股市大亨有能力使藝術
市場成為投資大環境之中的一個環節,甚至轉化街頭藝術家,將他
們打造成為耀眼的巨星。

[本頁圖]
1998年,李小鏡於美國東岸海釣時留影。

[左頁圖]
李小鏡,〈鳥籠〉(「第三色相」系列)(局部),
1991,典藏噴墨、攝影,60.5×48.5cm,
臺北市立美術館典藏。

41

今日古運河與雲南少數民族紀實攝影

經濟的榮景，讓藝術工作者享受到相對穩定的資源和創作空間。在回憶1980年代時，名導演史蒂芬・史匹柏（Steven Spielberg）曾經如此提到：「1980年代讓人懷念，因為它是一個沒有憂慮的年代。」在純藝術方面，新表現主義（Neo-Expressionism）、塗鴉藝術（Graffiti Art）、新觀念藝術（Neo-conceptual Art）、後現代主義（Post Modernism）等，盡皆在1980年代展現出百花齊放的精彩。

其中的新觀念藝術家如辛蒂・雪曼（Cindy Sherman）、芭芭拉・克格（Barbara Kruger）、理查・普林斯（Richard Prince）等，從1970年代末期開始，大量運用攝影作為社會批判的媒介，這群藝術家甚至被稱之為是所謂的「照片世代」（Pictures Generation）。對於照片世代的藝術家而言，其實不能算是真正的攝影師，照片是他們呈現觀念的一個策略，他們對於攝影在藝術表現方面特有的技術和表現，並沒有特別的鑽研或興趣。照片，其實更像是證明他們控訴和批判的「呈堂證供」。

所幸向來堅持創作自主的李小鏡，並沒有人云亦云地改變風格，去搭乘這股新觀念藝術攝影風潮，也沒有去盲目追求在藝術市場上的功成名就。但，這並不代表他不接觸或不瞭解當代藝術的脈動。他瞭解自己在藝術創作方面，還有更大的空間和使命。所以「改變」是他在這個階

【關鍵詞】 紀實攝影（Documentary Photography）

紀實攝影，又稱文獻攝影，是攝影藝術中重要的一環。這種強調真實性的攝影形式，主要功能在於客觀紀錄，以及文獻價值，特別是用於捕捉即將消失的生活樣貌或者是稍縱即逝的社會事件。這種創作形式，在20世紀中葉之前特別重要，因為在當時，與其他藝術形態相較，攝影作品更能夠反映出相對客觀的現實，因此成為紀錄與報導重要歷史事件的主要工具。1970年代之後，隨著傳統出版業的萎縮及多媒體影音技術的興起，錄影技術逐漸取代紀實攝影，成為新聞報導的主要媒材。近年來，360度全景攝影以及全景錄影的快速發展，更近一步挑戰傳統攝影及錄影。因此，現代的紀實攝影，逐漸成為純藝術的一種表現形態，以攝影鏡頭來表述藝術家之觀點，以及對於人文社會之關懷。

段，必須去面對和擁抱的創作命題。在「第三色相」系列的創作自述之中，李小鏡如此表示：「進入1980年代，後現代主義的精神瀰漫在紐約的繪畫界。更叫我看出藝術的突破在放棄、在嘗試，必要時還得造反。」就是為了要造反有理，李小鏡決定沉潛，在接下來的十年間，開始做各種不同風格的嘗試，一方面儲備創作能量，同時也耐心地去尋找和培育一個真正屬於李小鏡的藝術樣貌。

《中國時報》的邀請，給了李小鏡第一個沉潛的契機。在那個尚未開放大、小三通的年代，臺灣人要去大陸，可是件不容易的事情。1983年10月，李小鏡輾轉從東京飛往北京，入住由陳逸飛轉託友人幫忙訂到的「北京飯店」。這是李小鏡從四歲搭軍用貨機離開大陸之後，首度再次踏上這片土地。

匆匆放下行李之後，李小鏡一溜煙就竄到飯店的樓頂。第一次親眼見到壯觀的北京故宮，百感交集。在興奮與難以置信交錯之際，按下快門，拍了回到故土之後的第一張照片，也正式開啟了他在大陸的攝影創作旅程。

為了拍攝運河系列，李小鏡花了一個多月的時間沿著全長2700公里的古運河拍照，同時細觀風土民情。連一些還沒開放的省分或地區，都盡力安排關係設法進入、甚至於自己去硬闖。對於他而言，這次創作計畫其實在心境上是複雜的。他曾

Award of Excellence

CA-84, TWENTY-FIFTH ANNUAL EXHIBITION SPONSORED BY COMMUNICATION ARTS MAGAZINE

SERIES OF BOOK PHOTOGRAPHS
Daniel S. Lee, photographer/art director
Merchandising Workshop, Inc., design firm
China Time Publishing, client

Richard S. Coyne
EDITOR AND DESIGNER, COMMUNICATION ARTS

1984 PHOTOGRAPHY ANNUAL

1984年，李小鏡拍攝的中國傳統屋瓦建築照片，此照片亦收錄於《今日古運河》攝影集。

李小鏡1984年出版的《今日古運河》攝影集書影。

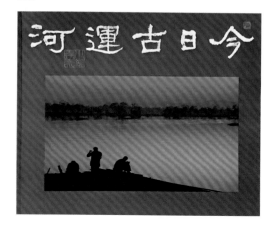

如此描述：「沒來中國前，對大陸充滿著好奇和恩怨，有一種人不親土親的心態踏上了這個離開三十多年的『故土』。經歷了三十天由北京沿著古運河獨自旅遊的行動，卻抱著一種更釐不清的矛盾和憂傷離開了這裡。1983年剛開放的中國急需國外資金，而日本正是第一個引進巨資在大陸發展的國家。當我幾次在賓館的大廳見到當年魯迅先生的詩句：『度盡劫波兄弟在，相逢一笑泯恩仇』，聽說就是針對日本商人而啟用的，在我心裡留下的印象就久久都無法平衡。」

因為心境上的複雜，李小鏡自認「今日古運河」這套作品有太多主觀的感性，不夠「人文」，也遺憾六個星期的拍攝時間不夠用，沒能更深入捕捉到更多、更精彩的畫面。但，對觀者和藝術愛好者而言，這個系列作品是有精緻溫度的攝影作品。李錫奇在介紹他這個時期作品的時候寫道：「李小鏡是學繪畫出身的，以他自己的說法，使用攝影機只是他改變畫筆的形式而已，他是一直以繪畫的心情來從事攝影工作

的，因此，他認為，決定攝影尊貴性與藝術性的，是『視覺的延伸』，而不是『印象的再生』，這也是李小鏡的專業攝影比一般的攝影作品蘊含了更多感覺和意境的原因之所在了。」

1984年，「今日古運河」攝影系列作品於臺北新象藝術中心展出，同時也出版了李小鏡的第一本攝影集《今日古運河》。旅居香港的英國攝影師強‧迪奧（Jean Deval）在介紹這本攝影集時提到：「這本在臺灣破天荒得以出版的影集，沒有英文解說，因為李氏要它是『只給與華人』的一件禮物。」

「今日古運河」攝影展，還搭配了一套從紐約帶回來的幻燈投影裝置。同時運用兩架投影機，配合音樂自行控制圖片轉變和穿插的效果。作品發表會透過《中國時報》報系

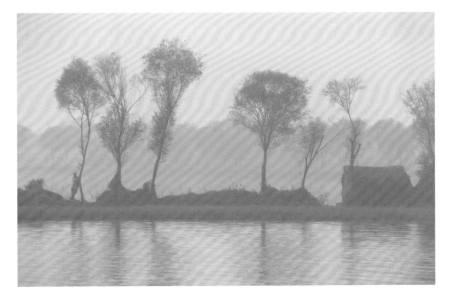

李小鏡，〈太湖秋收〉，1984，數位輸出，34×50cm，收錄於《今日古運河》攝影集。

李小鏡，〈太湖東洞庭〉，1984，數位輸出，34×50cm，收錄於《今日古運河》攝影集。

李小鏡，〈蘇州〉，1984，數位輸出，34×50cm。

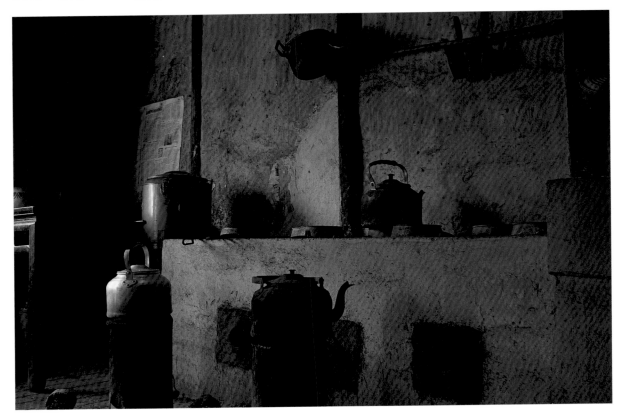

李小鏡，〈灶頭〉，1984，數位輸出，34×50cm。

1985年，李小鏡（左）前往雲南地區拍攝當地少數民族的民俗文化。

各個媒體聯合宣傳，這是臺灣從國共戰爭以來，第一次有視覺藝術家以系統性的方式介紹中國大陸的面貌。展覽和攝影集，都造成了轟動與好評。發表會甚至還因為來賓過多而加場，但還是無法避免人滿為患的景況。次年，「今日古運河」系列，展出於紐約華納西藝廊（Ward-Nasse Gallery），這也是李小鏡在紐約的第一次個展。

1985年，李小鏡應中國大陸國務院邀請，帶著妻子鄧霙，由紐約飛往昆明，遠行至雲南拍攝少數民族，完成了「在雲的南方」系列。當時的李小鏡，認為攝影師最大的社會貢獻和功能，應該是在於記錄人們的生活面相，以捕捉不斷消逝的歷史，為時代做見證。在談論到這個時期的作品時，李小鏡經常用「人文」二字作為自我檢視的標準。人文一詞，在中文的解釋，泛指各種社會之中的文化現象，也帶有文化、教化、教養和文雅之意涵。從作品的視覺構成來看，如鄭綿綿在攝影集引言中所言，「在雲的南方」系列是帶有東方細緻與空靈的作品。從李小鏡創作自述的字裡行間，更可以看到人文的思緒、甚至可以説是一股文人的情懷：「下關風，上關花，蒼山雪，洱海月。沒到大理以前，自然沒聽過大理的四大名景，但古人描寫山水之最的風、花、雪、月，叫大理全占了，也是到大理才明白的⋯⋯圖畫前，歌聲中，增添了不少臨別前的惆悵。在重回一個繁華喧囂的世界前，雲南給我的印象是很明白的。這是個山多，雲多，民族多，夢也多的地方。」

「第三色相」系列

雖然作品受到好評，除了在臺灣、大陸及美國多次展出成功之外，更應邀在北京中央工藝美院、上海大學美術學院、紐約時裝學

院（FIT）等知名大學，舉辦講座以及教授攝影課程。成果固然豐碩，但李小鏡個性之中勇於自我挑戰的特質，同時也是一股讓他永遠無法停下腳步躊躇自滿的力量。回憶起這個時期的心路歷程，李小鏡表示：「創作該是做藝術工作的本職吧？不然怎麼會從1983年拍完《今日古運河》影集起，就有一種虧欠自己的心呢？兩年以來，帶著為文明做見證的理想去過雲南拍攝少數民族，但缺乏創作的滿足，也未曾彌補那自我虧欠的心。還有想不到的，去年年底和今年4月，『古運河』與『雲南民族』兩系列中的部分作品，參加了蘇荷區有一家叫多媒體藝廊（Multi Media Art Gallery）畫廊的聯展。事前我連一張請帖都沒有發，大約是過時的作品叫人見了沒什麼面子。藝術家不能原地踏步嘛！」

李小鏡深刻了解，商業市場上需要的攝影作品和純藝術創作之間，有一道明確的鴻溝。要跨越，就得要能斷、捨、離。因此，他開始把每週上班的時間減到只剩四天。除了特約的攝影工作之外，攝影案件全數交給兩名助手去拍，李小鏡本人只擔任指導的角色。讓他能夠把大部分的時間和思考的空間，都專注在純藝術創作之上。

STORYBOARD BY DANIEL LEE ©91

［上圖］
李小鏡1989年的彩色手稿。

［下圖］
1988年，李小鏡的〈西班牙之戀〉分鏡手稿。

[左、右圖]
李小鏡 1979 年為露華濃拍攝的「查理身體」系列廣告。

正巧在這個時候,公司接到美國化妝品牌「露華濃」極具挑戰性的一個創意案。露華濃公司希望李小鏡能夠用特殊的攝影方式,幫該公司所新推出的色系產品做代言。特別強烈要求的是,這些影像,必須要能夠以極度濃烈的色彩,去展現出一種前所未見的視覺經驗。這可是在數位影像科技普及之前的類比年代,一個因為沒有 Photoshop 和 Instagram 而相對真實的世界。當時,在攝影方面要有新型態的呈現,不能靠滑鼠和快捷鍵,必須要靠真功夫從光學的原理下手。就一個「前所未見」的要求,讓好勝的李小鏡,霎時之間因為受到了挑戰而興奮起來。透過不斷地嘗試和實驗,他終於研發出一種高色感的拍攝技巧。利用互補的色光在反光面交會時,因衝突而呈現出第三種色相的方式,造成一種極具張力的視覺效果。這個特殊的設色攝影方式,不但滿足了露華濃廣告宣傳的需要,同時,也讓正在尋找新方向的李小鏡,在

純藝術創作方面又打開了一條新的路徑。

　　對於這個時期的轉型，李小鏡曾經表示：「在紐約市的大小畫廊裡，我經常看到吸引我的繪畫作品。它們的色彩那麼的鮮豔，那麼美麗，似乎充滿了故事，而且從中我們可以看到很多來自創作者本身的東西。我開始懷疑，難道照相機就只能做報導或紀錄嗎？」抱著這麼一個不甘心，李小鏡運用對於光學的研究和專業知識，在電腦尚未普及的年代裡，就以類比技術，創造出一幅幅令人嘆為觀止的色彩印象。這一系列以表現主義色彩探討主體的作品，為李小鏡分別在紐約美華藝術協會、臺北市立美術館，以及臺北玄門藝術中心等等藝術單位，贏得了個展的機會。這一系列中的〈人體構成之一〉及〈人體構成之四〉，甚至還在臺灣藝壇引發了一場「色情抑或是藝術」的論戰。

李小鏡，〈人體構成之四〉，
1991，Ciba 照片，
105×151cm，
臺北市立美術館典藏。

在描述「第三色相」創作過程時，李小鏡表示：

忽然覺得自己成了魔術師，拍粉紅的桃子，來個黃背景和綠倒影，青色的梨留下紫色的倒影。一邊嘗試各種補色色光間因互沖所產生的新色相，一邊從這些熟悉的素材中去尋找自由的構圖……一度盡量避免把花草做題材，好像小時候不敢正眼去欣賞一個漂亮的女人，生怕拍出甜俗的作品。「美有罪嗎？」畫家朋友湯普森常提出這個問題給我，而我只是把追求的境界定在超越凡俗的標準而已吧？有一天也是即興，帶回工作室一束鳶尾花，開始時沒什麼目的，卻想不到自然地拍起花來。隨著每段時期的想法，慢慢改成拍一些奇特的花和乾枯的花。後來又拍凋零的蝴蝶標本，而拍到草根和殘蟲去了。拍攝的目的也由初期的寫生變成表達一個印象，一種幻想，最後把個人的心事和惆悵也寄放進去了。

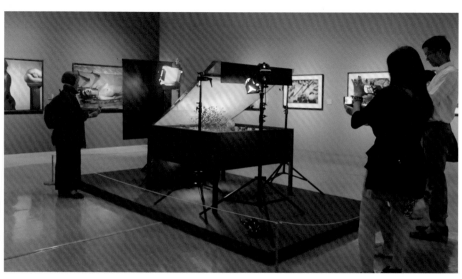

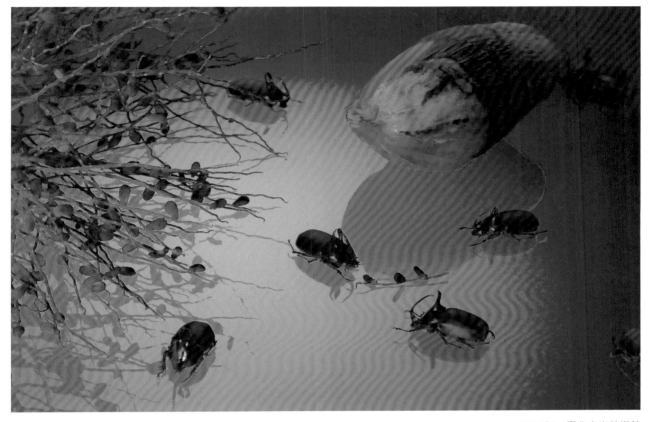

　　從這段時期的短文手稿之中,我們可以清楚地看到,這個時期的李小鏡,在創作方面開始追求具有「表現力」的突破,也因此必須去深刻思索和審視屬於自己的美學定義。關於這一點,東、西方之間在觀點上其實有著相當大的分歧。特別是在觀念藝術興盛的紐約藝壇,啟發性(provocative)、難以解釋(uncanny)、甚至是醜陋(grotesque)這種剛性的形容詞,其實通常都是對於作品力度的一種肯定。而美(beauty)、令人愉悅(nice)和漂亮(pretty)等柔性的形容詞,反而往往是一種帶有輕視意味的讚美。這東、西方看法的差異,其實沒有孰是孰非,只是文化內涵與底蘊之中,對於藝術定義和功能的期待有落差。因此,許多在歐美藝術圈發展的亞洲當代藝術家,在創作生涯的成長過程中,都經過類似的思維辯證過程。

　　在沖印技術方面,李小鏡則是為了追求最高的畫質,採用染色轉印

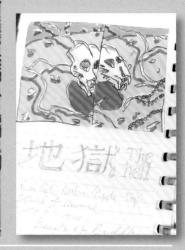

① ————————————

② ————————————

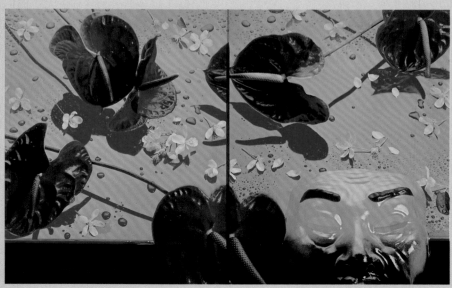

③ ————————————

① 李小鏡，〈地獄〉（「第三色相」系列），1986，轉染照片，58×90cm。
　 李小鏡的「第三色相」系列創作草圖。

② 李小鏡，〈春天〉（「第三色相」系列），1987，轉染照片，58×90cm。
　 李小鏡的「第三色相」系列創作草圖。

③ 李小鏡，〈面具〉（「第三色相」系列），1987，轉染照片，58×90cm。
　 李小鏡的「第三色相」系列創作草圖。

④ 李小鏡，〈早秋〉（「第三色相」系列），1988，典藏噴墨、攝影，54.5×85cm，臺北市立美術館典藏。
　 李小鏡的「第三色相」系列創作草圖。

⑤ 李小鏡，〈收藏〉（「第三色相」系列），1988，轉染照片，58×90cm。
　 李小鏡的「第三色相」系列創作草圖。

法（Dye Transfer）去完成照片最終的呈現。所謂的染色轉印，是一種少數能夠呈現連續色調（continuous-tone）的彩色成像方式。藉由明膠浮雕影像片，將染料轉移到相片之上，最終的彩色影像與印刷相似，通常由青、紅和黃三層影像疊印而成。但與印刷不同的是，染色轉印沒有網點的問題，因此在連續色調的呈現上更加完美。這是一種極為昂貴而且複雜的分色轉印方法，在當時，多半用在經費充裕的廣告界，做為修改照片的專業素材。

所幸李小鏡的好友沈明琨，正是染色轉印的專家，他所新開設的工作室也有新添購的專業器材。沈明琨不計麻煩地支持李小鏡創作，讓他能夠去突破標準格式限制，運用併印的方式，達到大尺寸的作品呈現。從「第三色相」創作的過程裡面，我們可以很清楚地看到，李小鏡不是一個甘願被風格或技術所限制或綁架的創作者。為了傳達自己的藝術理念，他會堅持、會顛覆、會學習、甚至於會去創造獨樹一格的新技法。值得一提的是，李小鏡的創新技法，和當時紐約藝壇如朱利安·施拿柏（Julian Schnabel）等藝術家的「創新」，大不相同。對於朱利安·施拿柏這種類型的藝術家而言，媒材的特殊，本身就是目的。因此不管是盤子還是骰子、石頭還是木頭、蠟燭還是爆竹，只要是沒人用過的素材，先用先贏。對於李小鏡而言，特殊媒材和呈現方式，是實現心中藝術表現要求的手段，是建構最終視覺呈現所必須克服的挑戰。

「第三色相」系列中的作品，從構思、素材收集、拍攝、一直到染色轉印放大成為相片成品，過程繁雜，平均每件作品要花上三到四個星期的時間。1988年秋，李小鏡完成了這個系列中最後的一件作品〈晚潮〉。1988年底，「第三色相」系列中的〈收藏〉(P.55下圖)一作，入選了在紐約馬可斯·費佛（Marcuse Pfeifer）畫廊舉辦的當代藝術協會（I.C.A.）年展。但，當時的李小鏡，卻已經再次去顛覆他自己，將高彩度、高張力的創作風格，做了一百八十度的絕對轉變，開始拍攝一套低彩度、意境深沉的「遊民」系列。

1986年，李小鏡以「第三色相」攝影獲得紐約藝術年展的獎牌。

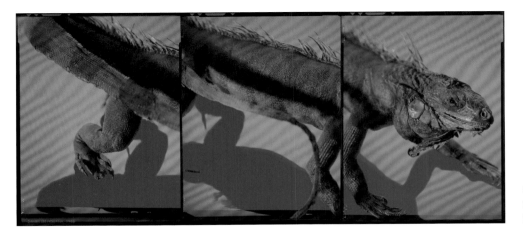

李小鏡，〈鬣蜥〉（「第三色相」系列），1986，轉染照片，尺寸未詳。

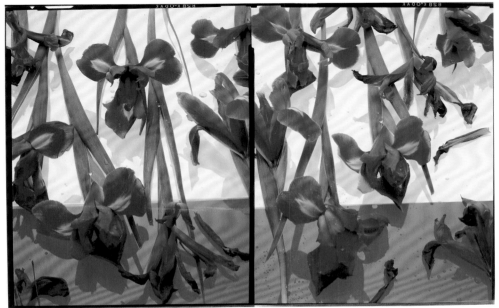

李小鏡，〈鳶尾蘭 II〉（「第三色相」系列），1987，典藏噴墨、攝影，56.8×88.5cm，臺北市立美術館典藏。

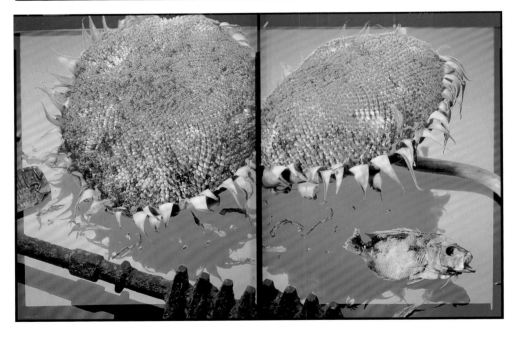

1988 年，李小鏡完成的最後一張「第三色相」系列作品──〈晚潮〉。

紐約「遊民」系列

在現代的大都市中，通常都有許多無家可歸的遊民，紐約市當然不例外。李小鏡表示，在這個時期：「忽然間把對準花草的鏡頭轉向紐約街邊越聚越多的遊民身上，在那時是一項叛變。這項對著自己的叛變，想要推翻的是花系列中過分浪漫的個人色彩。要重建的，是一種對社會與時代的關切。」「遊民」系列就是在這一股叛逆動力的催化之下，所完成的一套叛變之作。

影像錯落交疊的「遊民」系列作品，像是一幅幅經歷破敗而且正在走向死亡的憂傷蒙太奇。作品色調沉悶，卻蘊含著極為深刻而且沉重的情緒。在視覺風格表現上，「遊民」系列帶有一種拼貼般的殘破律動

李小鏡，〈禁止招貼〉（「遊民」系列），1988，攝影蒙太奇、Type C 彩色沖印，67×82.5cm。

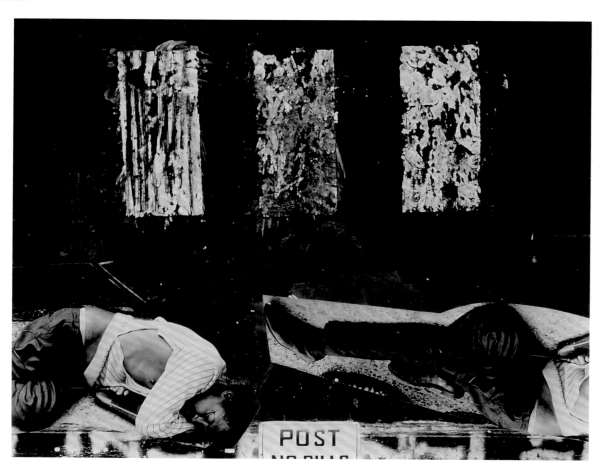

感，這是李小鏡早期作品之中，最非典型，而且最不具東方美感的一套作品。説它是「花」系列浪漫色彩的反動，恰如其分。

1989年至1991年之間，受到美國聯邦中央銀行錯誤貨幣政策的影響，美國經歷了為時兩年的經濟蕭條。因此，紐約街頭更是隨處可見各形各色的潦倒窮人、醉鬼、吸毒者、還有精神病患，似乎個個都是自我悲劇故事中的主角。雖然這個系列的拍攝過程順利，但李小鏡在面對這些不幸的遊民時，卻產生了無奈的罪惡感。李小鏡説：「做為一個攝影師，開始時只想去接近他們，去捉住可以感動人的畫面。日子久了慢慢就有了一股同情心的力量，到後來當你把他們還當成獵取鏡頭的對象時，會有種乘人之危的罪過感。其實拍攝這套遊民系列的進展，要比花的系列順利，只是這種罪過感使你不忍心提起你的鏡頭。時間上碰巧天

李小鏡，〈無題之四〉（「遊民」系列），1989，攝影蒙太奇、Type C 彩色沖印，60.5×76cm，臺北市立美術館典藏。

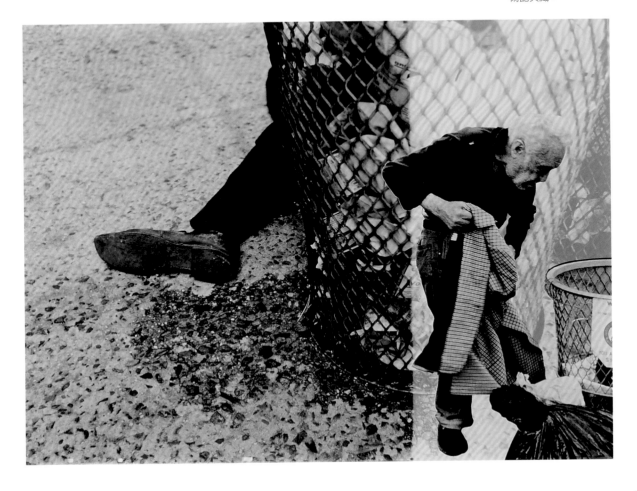

李小鏡，〈情人節〉（「遊民」系列），1990，攝影蒙太奇、Type C 彩色沖印，82.5×67cm。

李小鏡，〈1989的冬天〉（「遊民」系列），1989，攝影蒙太奇、Type C 彩色沖印，76×60.5cm，臺北市立美術館典藏。

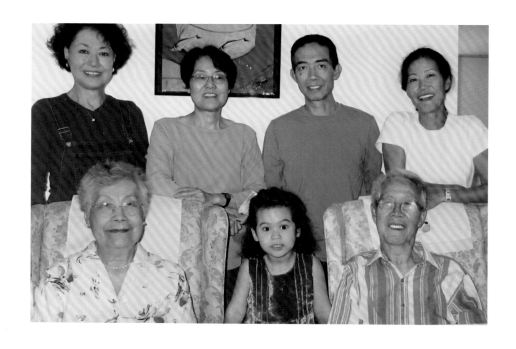

1989年,李小鏡(後排右2)與家人於紐約合影。

安門事件爆發,成了停止拍攝的藉口。」

　　在經濟蕭條的影響之下,李小鏡攝影工作室也受到了連帶影響。商業攝影業務的日漸清淡,讓李小鏡有了更多的時間去享受古典音樂,以及開車到位於紐約北部郊區的房子,接近草木蟲禽。因為暫時的創作低潮,因禍得福,享受了一小段和太太及兩個兒子在大自然裡偷閒的日子。但,李小鏡創作的動能,卻在偶然間被一只硬實、捲曲的白蛹所觸發。於1990年底,李小鏡重新回到創作的崗位,開始拍攝以人體為主題的作品。1990年除夕夜,李小鏡完成了這個系列之中的第一件作品〈冬眠〉。當獨自在工作室等待底片沖洗完成的時候,李小鏡在筆記中如此寫到:「先是腦子裡浮現這個畫面。正中有一個蟄伏著的人體,一個光潔、靜止的人體。像在期待,卻又不在期待什麼,因自然之間已安排了一切。再有幾個鐘頭九〇年就要溜去,冬眠過後是蛻變的時期吧?」

　　1992年,李小鏡虛歲四十八歲。「第三色相」系列,於臺北市立美術館個展中發表。同年,他購買了個人第一臺電腦,麥金塔方架950(Macintosh Quadra 950),也就此展開了他創作生涯在冬眠過後的精彩蛻變。

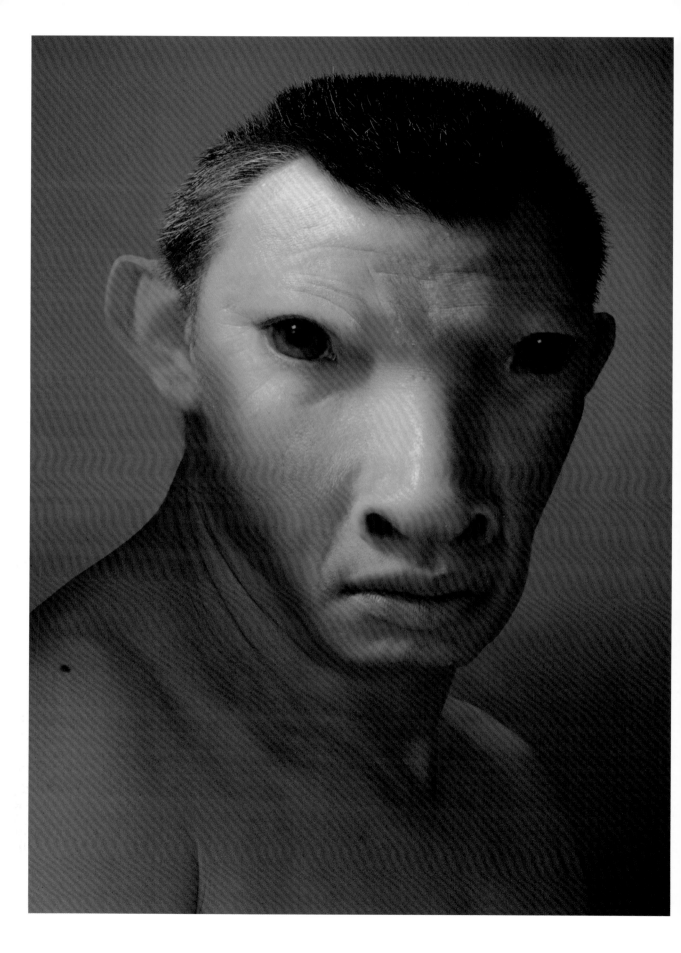

4.

為創意插上一對想像力的翅膀 (1993-2000)

1990年代的紐約，前衛與保守並存、充滿衝突與轉變的動能。柏林圍牆倒塌與蘇聯的瓦解，讓美國開始重新布局，成為獨霸全球的超級大國；意識形態方面，多元文化主義抬頭，對移民的文化與認同做多方面的辯證討論；經濟方面，新自由主義成為主流，強調自由市場，反對國家對經濟及商業行為、財產權的干預限制；在科技方面，個人電腦的普及讓數位藝術（新媒體藝術）正式進入「個人電腦紀元」。從1980年代起的十數年間，躍升國際舞臺的數位影像藝術家包括來自美國的南西·布爾森（Nancy Burson）、奇斯·卡替漢（Keith Cottingham）、李莉安·史瓦茲（Lillian Schwartz）、奧地利的威李·伊科斯波特（Valie Export）、法國的艾利恩·弗列雪（Alain Fleischer）、荷蘭的因納茲·凡·藍斯委爾迪（Inez Van Lamsweerde），以及臺灣的李小鏡。

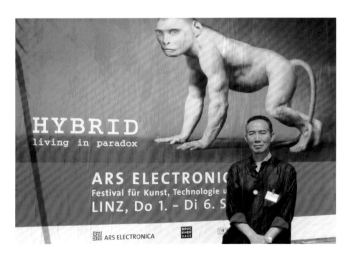

[本頁圖]
林茲電子藝術節大會2005年以李小鏡的作品作為主視覺。

[左頁圖]
李小鏡，〈牛年〉（「十二生肖」系列），1993，數位噴墨，79×60cm。

數位科技、藝術本位

　　電腦藝術（Computer Art）的起源，其實可以回溯到1950年代初期。
從所謂的類比電腦（Analog Computer）器材時期開始，就已經有先驅者
嘗試以電腦為創作工具。但由於早期電腦與相關器材體積龐大、操作困
難、造價昂貴，一般人根本無從接近或了解這種尖端科技。因此拓荒者
年代的創作者，絕大多數都有科學或是數學家的背景，例如以程式語言
創造電腦圖像的美國科學家麥可‧諾（Michael Noll）、以數位抽象幾何
構圖聞名的德國數學家弗瑞德‧那基（Frieder Nake）和以電腦動態影像
著稱的德國數學家賀伯特‧弗蘭基（Herbert Franke）等等，都是這種由
科學跨入藝術領域的代表。

　　值得一提的是，這些先驅者所關心與運用的，大多都是電腦演算
最原始的本質。這種具有強烈科學基礎的創作動機與意圖，對藝術大眾
而言，並不是一種容易理解的藝術觀念，也與主流藝術圈所關心的議題
大異其趣。因此這群數位藝術先驅者，長期游移在藝術與科學的夾縫之
間。對此，賀伯特‧弗蘭基在1985年的專文中提到：

> 幾年之前，若要討論電腦繪圖對於藝術與社會的影響，會被認為
> 是件十分荒唐的事兒。儘管電腦繪圖早已經在重要的科技領域中
> 被採用，但它對於社會及藝術的影響則仍未被察覺。那些少數以
> 電腦為藝術創作工具的人，則被視為是圈外人。他們的實驗，讓
> 電腦跳脫出原本單純的功能，但卻一直無法得到藝術圈的認可。

　　回憶起早期創作經驗時，數位藝術家保羅‧布朗（Paul Brown）在
1996年的論述中也曾經這麼說：

> 過去二十五年以來，電腦一直是一個禁止使用的媒材。沃
> 荷（Warhol）或是霍克尼（Hockney）這種成名的藝術大師也許可
> 以用電腦創作，但對於沒沒無名的年輕藝術家而言，使用電腦就
> 像是與死亡接吻。在1970年代中期，我是一個得過重要獎項與委

任創作的年輕藝術工作者。有人介紹我認識了一位重要的藝評家，這位藝評家大大地讚許了我的作品。但我犯下一個天大的錯誤，當我提及運用電腦創作的事實之後，這位藝評家不可置信地問到：「你說這些是電腦做的嗎？」，「我一直就覺得這些作品有些冷硬」，則是他臨走前所丟下的最後一句話。

由此可見，在1990年代前後，數位藝術家以及所謂的「新媒體藝術」，之所以能夠被主流藝術圈所接受，主要還是因為創作者本身在藝術方面的涵養，以及從藝術為本位出發的創作初衷。以李小鏡為例，在開始用電腦創作之前，他已經在商業及純藝術兩大領域，都得到了相當的認可與成就。數位科技，只是為他的創意添加了一對想像力的翅膀，讓他在追求藝術表現的時候，能夠更加無拘無束，也更具效率和表現力。回憶起當時接觸電腦如獲至寶的心情，李小鏡如此寫到：

進入1990年代，不需要精通程式語言而能操控的「個人電腦」由蘋果電腦首創，像做夢一樣出現了。一下子，成了報章雜誌和各種不同行業關注的焦點。回想自己弄了兩年，接近完成的「遊民」系列的製作，每次一頭鑽進8×10彩色暗房就是好幾天。為的只是把來自幾張照片的局部重新接合在一起，要不然就是為了改變圖片的色澤。這些，其實在個人電腦上作業，也就是幾分鐘就可以處理或改變的事。

【關鍵詞】 新媒體藝術（New Media Art）

新媒體藝術一般泛指運用數位科技所創作的藝術作品，但嚴格地探究，其實「新媒體」是「個人媒體」（personal media）與「大眾媒體」（mass media）之外的一種新興媒體。個人媒體意指如傳統書信這種一對一之溝通媒介；大眾媒體意指如電視這種一對多之溝通媒介；而新媒體，則意指社群網站這種多對多之溝通媒介。新媒體的特性，在於多數參與非但不會降低溝通之效率，反之，多數參與提升溝通內容之多樣化及價值回饋。因此廣義之新媒體藝術可以囊括所有數位藝術，但狹義來說，或可指對於新媒體藝術的精闊規範，必須要同時具備即時互動與多方參與的兩大特質。

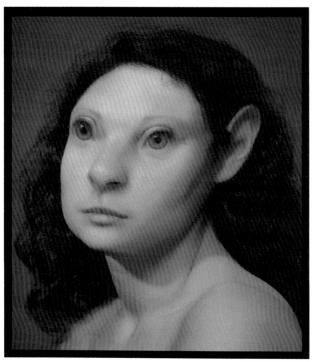

林茲電子藝術節大會 2005 年以李小鏡的作品作為主視覺。李小鏡，〈十二生肖〉（局部），1993，複合媒材，182.5×203 cm，國立臺灣美術館、俄羅斯克拉斯諾亞爾斯克美術館典藏。

「十二生肖」系列

起初接觸電腦，李小鏡是受到好友沈明琨的影響和鼓勵。從事印刷設計業的沈明琨，一方面和李小鏡分享用 Photoshop 處理影像的興奮，一方面也鼓勵他用電腦去嘗試新的藝術創作。關於為何會從民俗文化中的十二生肖出發，李小鏡如此表示：

> 在蘇荷久了，常跑畫廊看展覽，自然而然地會受到當時正在盛行的「觀念」或所謂「概念藝術」呈現的方式影響。另一方面也讓我覺得在紐約開畫展，有點像請客到家吃飯。來賓多是來自世界各地並不

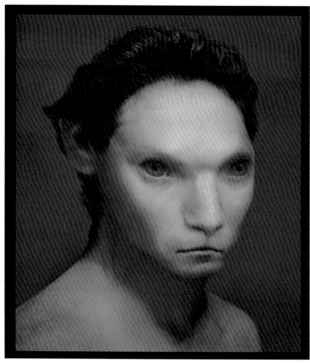

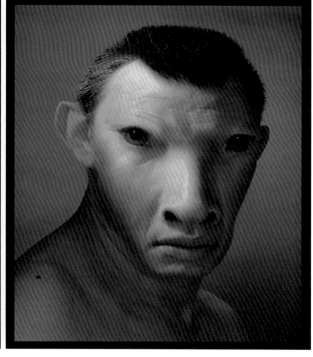

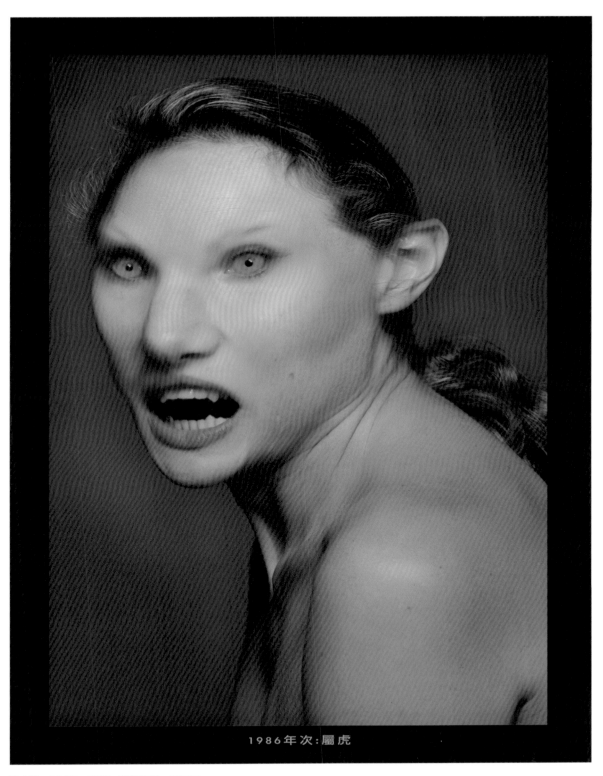

1986年次:屬虎

李小鏡,〈虎年〉,1993,數位噴墨,79×60cm。

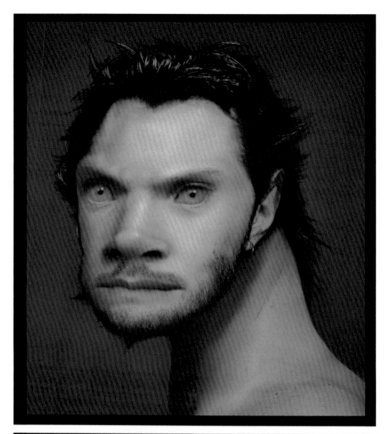

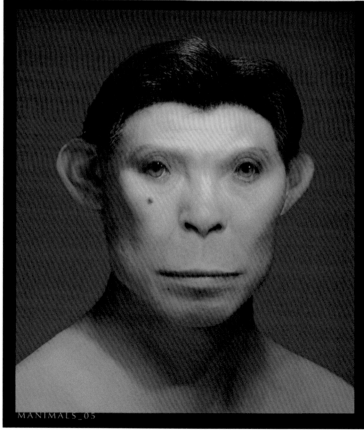

認識的人，他們第一次來到一個華人藝術家吃飯的話，我不能端上桌的盡是西式料理吧。所以直覺上認為第一次個展的主題還是要從中國傳統文化中出發。也讓我想到之前在惠特尼雙年展看到攝影家南西‧布爾森（Nancy Burson）的一個被扭曲的肖像系列，聯想到如果有電腦，我會呈現一套「十二生肖」的妄想。於是我就做了簡單的草圖，想以面部肖像做主題。把一些藝術家和做設計工作的朋友，輪流請到攝影棚拍他們的肖像。決定採取比較典雅的燈光，並且用2½規格中型相機拍了照片。再把經過專業（滾筒）掃描後的圖檔帶去沈明琨的工作室。

[左、右頁圖]
李小鏡，〈十二生肖〉（局部），1993，複合媒材，182.5×203 cm，國立臺灣美術館、俄羅斯克拉斯諾亞爾斯克美術館典藏。

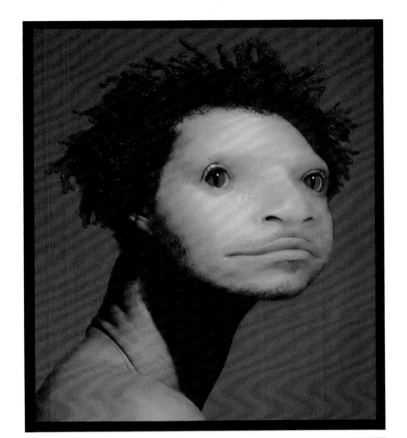

「決定採取比較典雅的燈光」
看似是一個簡單的決定，但這種在
風格形式方面的推敲與悉心考量，
其實是李小鏡的數位影像作品，能
夠成功進入主流藝術圈的一個重要
關鍵。當代藝術，向來強調在觀念
上的顛覆與創新，特別是在1990這
個充滿衝突的年代，甜俗的作品，
根本無法在紐約受到重視。李小鏡
在這個環境下選擇從民俗文化出
發，其實是很冒險的一個抉擇。因
為這種具故事性的主題，若是處理
不好，很容易就會流於俗套。長期
身處於紐約當代藝術最前線的李小
鏡，深知這套作品在藝術性方面的
分寸和拿捏，都需要特別地嚴加琢
磨。他表示：

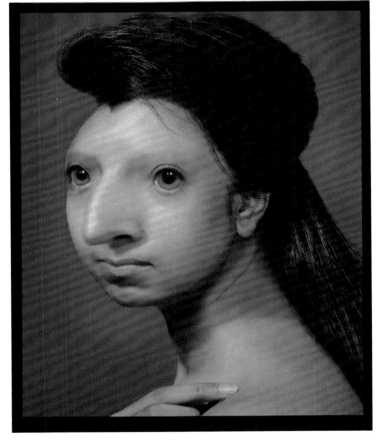

> 我個人覺得每個藝術工作者
> 其實也都是自己的藝術指
> 導。在我要呈現「十二生
> 肖」前，心裡也需要建立它
> 明確的創作方向。譬如說，
> 為了產生觀者的認同感和真
> 實感，象徵著十二種生肖的
> 肖像首先不能像繪畫，一定
> 要像照片。其次在人與動物
> 之間，我選擇一定要更接
> 近「人」而不能像動物或妖

李小鏡,〈十二生肖〉(局部),
1993,複合媒材,182.5×203
cm,國立臺灣美術館、俄羅
斯克拉斯諾亞爾斯克美術館典
藏。

怪,它一定是嚴肅而不是輕佻、搞笑的。最後,為了主題突顯,
頭像的大小一致,一律都以及肩裁切而且沒有衣服。其次,他們
也都是經常出現在我周遭環境的各種人種,不會只有亞洲人。當
然,在燈光效果和照片的色澤上我也定位在傳統和古典的風格,
因為那時攝影本身才剛被主流藝術市場接受。而且有很長一段時
間,做藝術創作的不願摸電腦,會用電腦的多半沒有藝術背景,
教我曾經一度很擔心數位影像的出現,弄不好就成了一個過眼流
行的小把戲,那可是最糟的下場。

　　李小鏡在這個時期創作方面的種種考量,其實和小說家金庸筆下玄
鐵重劍之「重劍無鋒」在意涵上有異曲同工之妙。數位科技運用在藝術
創作上,巧門多,也因此特別容易落入媚俗於形外的圈套而不自覺,甚
至還因此而沾沾自喜。李小鏡在藝術涵養方面的成熟度,讓他能夠在數

李小鏡,〈十二生肖〉(局部),
1993,複合媒材,182.5×203
cm,國立臺灣美術館、俄羅
斯克拉斯諾亞爾斯克美術館典
藏。

位藝術創作的起始點上,就不為技術所魅惑,而自我要求在思想上要深
入、在呈現上要獨到。

　　李小鏡表示,創作「十二生肖」最大的挑戰,是在於拿捏這十二種
生肖的特徵。坦白說,在數位科技的加持之下,Photoshop軟體一開,要
在人臉上裝隻豬鼻子還是一對狗眼睛,其實都是輕而易舉的雕蟲小技。
但李小鏡所追求的,是冷漠、甚至可以說是殘酷地自我檢視。他做到
的,是由內而外,把人性之中所潛藏的獸性抓出來。

　　從造形的構思、模特兒的徵選、攝影光線與構圖等每一個細節,李
小鏡都以嚴謹而且慎重的態度來處理。更重要的是,他堅持不用拼貼的
方式移植動物特徵。他不走巧門,悉心研究每一位模特兒的五官結構,
如〈過去、現在與未來——李小鏡〉一文中所言:「利用數位影像的柔
軟度和可塑性,針對個人的特徵進行誇張、扭曲或是變形,像是捏陶土
一般,慢慢找出隱藏在每一位模特兒外貌之下的獸性。這種手法,和雕

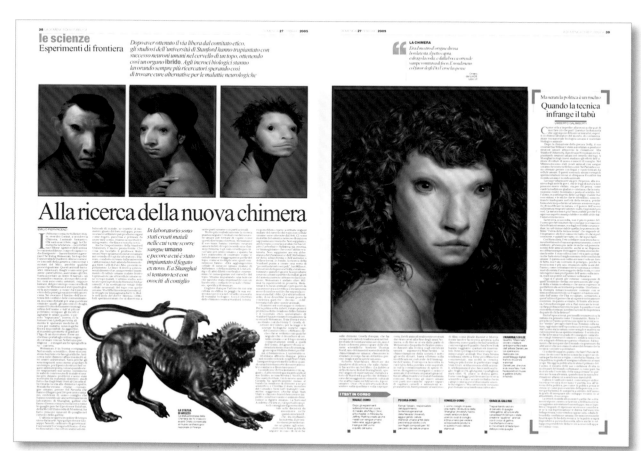

2005 年，義大利報紙《La Repubblica》刊登李小鏡的作品。

[右頁上圖]
2007 年，右起：李小鏡、薛保瑕、陳永賢合影於溫哥華當代藝術中心。

[右頁中圖]
李小鏡創作的茶具組。

[右頁下圖]
2009 年，李小鏡留影於紐約長島市的工作室。

塑家從木頭、石頭裡，找到材料本身的精神與風華，再將它解放出來是一樣的道理。這也就是為什麼李小鏡作品中的半人半獸影像，能夠做到誇張但又不失真實性的主要原因。」

「十二生肖」的英文標題是Manimals，也就是在英文上把人（Man）跟動物（Animal）兩個單字合併，直接破題，為這套展現人類獸性的作品畫龍點睛。在「十二生肖」英文創作自述中，李小鏡如此作結語：「儘管與其他生物相較，我們人類是經過了『高度進化』，但，我們畢竟還是動物。」綜觀李小鏡的藝術生涯，「十二生肖」系列是個明確而且重要的轉捩點。如李小鏡所言：「也沒想到，這件作品卻奠定了我往後的創作理念的方向和哲學依據。」甦醒之後的蛻變就此展開，建立了他接下來三十年藝術本命的關鍵核心。

OK 哈里斯畫廊

介紹紐約蘇荷藝術環境的興衰，必須要提到位於西百老匯街（West Broadway）的OK哈里斯畫廊（OK Harris Gallery）。創辦於1969年的OK哈里斯畫廊，是在蘇荷區成立的第二家藝廊。以資歷來算，僅次於成立於1968年的寶拉·庫柏（Paula Cooper）畫廊；以規模來看，OK哈里斯畫廊占地超過8000平方英尺，一次能夠同時展出五位藝術家的個展；以經營風格來評析，該藝廊長年以來，儘管曾經獨領風騷，成為照相寫實及新寫實主義的重要推手，但一直到2014年結束營業之前，四十五年來都維持發掘新藝術家的初衷。這是值得尊敬的精神。提起為畫廊命名的故事，創辦人艾文·卡普（Ivan Karp）表示，OK哈里斯其實是個虛構的人名，之所以就此為名，是因為它聽起來像是個在密西西比賭船上那些大膽、精幹、而且絕不循規蹈矩的賭徒。這個畫廊的名稱，其實反映了艾文·卡普的個性，以及對於自我的期待。直到2012年過世之前，他一直以大膽、直率、眼光犀利，以及

勇於開創新局享譽美國藝壇。

回憶起「十二生肖」系列於 OK 哈里斯畫廊的首次個展,李小鏡如此描述:「當十二幅8×10吋的透明片完全完成後,像過去一樣,我依舊鼓足勇氣,首先送去OK哈里斯畫廊試試運氣。不只是因為我所知道像夏陽和韓湘寧的臺灣藝術家,都是被哈里斯畫廊代理。一個將近1萬平方英尺的空間,在蘇荷區也是一間相當大的畫廊,每次開幕可以同時推出五個個展,也是紐約極為少數會接受也支持新藝術家的畫廊。大多數其他的畫廊根本不給新藝術家機會,因為他們根本不需要栽培新人。」如李小鏡所言,1990年代的蘇荷區,已經成為寸土萬金的「商圈」,藝廊與高檔名牌旗艦店交錯林立。新媒體藝術家,要想在這個年代進入紐約畫廊系統舉辦個展,可以說是比登天還難。回憶起當年首次得到艾文·卡普肯定時的雀躍,李小鏡表示:「當我到哈里斯畫廊,和過去一樣低調的給卡普看完整組『十二生肖』的大型透明片後,也順便把之前完成的『遊民』系列一起呈現給他過目。我盡量保持一貫的低調和鎮定,然而這次卡普的反應和眼神卻有些不同。還真是第一次聽他對我的作品誇獎,告訴我兩組作品他都喜歡。只是最近有關遊民的題材被太多畫廊才展出過,不比『十二生肖』所爆發出獨有的力量來得更好。

[左圖]
2002 年,《Photo Insider》雜誌以李小鏡的〈牛年〉為封面設計。

[中圖]
2003 年,荷蘭 UNStudio 建築事務所創辦人兼首席建築師班·凡·伯克爾(Ben van Berkel)與凱薩琳·柏思(Caroline Bos)共同出版的《Move》一書以李小鏡的〈牛年〉為封面設計。

[右圖]
1998 年,韓國的《Impress》雜誌以李小鏡的數位作品為封面設計。

李小鏡（左）2011 年於聖安東尼奧美術館個展與策展人對談時留影。

接下來，卡普立刻把經理伊森（Ethan）叫到他的辦公室說：『我要展李先生的作品，就聖誕節檔期吧！』經理一臉錯愕，直說那怎麼可能，我們的展覽都是十八個月以前就排好了的。艾文連正眼都沒看經理一眼的：『那是你要去解決的問題，不只要展，我要他在最前面的A廳展出』話剛說完，他就拉著我去看進口第一個展廳了。他在展廳還問我照片預備放大的尺寸和裝裱，叮囑我兩個月之內一定要準備出來。我沒見過卡普竟然也有如此和藹的一面。」

出生於1926年的艾文・卡普，生於哈林、長於布魯克林，是個百分百的紐約客（New Yorker）。雖然自小受到父親的影響，對音樂、藝術等都有相當的涉獵，但生性主觀，不按牌理出牌，高中肄業後被徵調入伍。1955年，美國第一個另類藝文週報《鄉村之聲》（Village Voice）創刊，卡普成為該週報的第一個藝評家。1956年，卡普加入漢莎藝廊（Hansa Gallery），1959年，卡普成為李奧・卡斯底利藝廊（Leo Castelli Gallery）的經理。李奧・卡斯底利是美國當代藝術史中，重要的收藏家及藝術經紀人。卡斯底利與卡普的合作，引領波普藝術（POP Art）風潮，也成就了許多著名藝術家，包括：安迪・沃荷（Andy Warhol）、李

2014年，李小鏡（左）與「借鏡之道」策展人 Mariagrazia Constantinople 於上海 OCT 藝術中心布展時合影。

奇登斯坦（Roy Lichtenstein）及羅伯特‧勞生柏（Robert Rauschenberg）等等。

　　為了要證明自己，卡普離開利奧‧卡斯底利畫廊，獨自創辦了OK哈里斯畫廊，並且自我期許要發掘和引領下一波當代藝術的脈動。因此，他對於展出作品的選擇，有著堅定、敏銳、而且絕對主觀的看法。對此，李小鏡回憶道：「外表看起來有六十歲的卡普先生小小的個子，眼神和鼻梁長得像一隻鵰鷹，炯炯有神。1969年卡普離開利奧‧卡斯底利，在蘇荷區的中心成立了OK哈里斯畫廊。六、七年來，每次請他看我的新作品，他都會不留餘地的給我犀利的批評，要不然就建議我把作品像是「第三色相」送去曼哈頓中城比較傳統的畫廊，說：『在那裡你可以賺大錢。』他的評語每次就像一把利刃，直接插進我心口。每次在他一語道破我的致命傷的同時，其實也給我點出一個方向，成為教我能夠不斷放棄，不斷再站起來的恩師。」由此可見，卡普與李小鏡亦師亦

李小鏡與「借鏡之道」策展人
Mariagrazia Constantinople
布展時的身影。

友，超越一般代理關係中唯利是圖的膚淺。

　　1993年，李小鏡虛歲四十九歲。他的數位藝術創作「十二生肖」系列數位影像，於紐約OK哈里斯畫廊個展中首度發表。這套作品，也因此受到著名的《美國攝影》雜誌採訪，並且收錄於該雜誌的「未來的攝影」專輯之中。隨後，李小鏡作品的魅力在媒體和網路的加持之下一躍千里，快速地受到全球藝術圈的關注。回憶起這個創作生涯中最重要的轉捩點，李小鏡如此寫道：

　　兩個星期後，《美國攝影》雜誌送過來兩本剛印出的專輯。兩幅「十二生肖」的圖片占用了滿滿的兩頁全版。更不可思議的事接踵而至，有好長一段時間，來自美國、歐洲、亞洲、南美洲的一些攝影、數位、設計甚至建築雜誌、報紙和藝術中心經常都會有邀約採訪的電話。公司的接線小姐也跟著一起湊熱鬧，通話前會先告訴我這次是從巴黎、倫敦、波蘭、日本還是韓國打來的。

2014 年，「借鏡之道」
布展期間，李小鏡的作
品輸出打樣集合成堆的
畫面。

有點像一顆重磅炸彈爆發的威力讓我體會到，要是你有一套面目新
穎、主題獨特的作品能在蘇荷區一間像樣的畫廊發表，消息竟然會在
卸展前傳遍世界上各地的攝影媒體。兩年後，哈里斯畫廊慶祝成立
二十五周年，特別從他們代理的藝術家中選出二十五名藝術家代表參
加一場宴會。我出席了這次歷史性的盛會，也沒敢特別高興。

　　李小鏡自信、同時謙遜。他從未要求自己要少年得志，並且重視也要
求自己不斷成長。他表示：「我的幸運是因為正巧遇到紐約蘇荷藝術區的崛
起，不自覺地被浸染在當代藝術潮流的大環境下。當然，我也投入了整整十
年。歷經一段又一段的嘗試和一次又一次的被否決，都有一種不服輸的力量
叫我再次站起來繼續往前衝。最後遇到數位科技時代來臨，利用電腦把我的
繪畫和攝影的技術融合在一起，弄出一組新的面貌。」

「審判」系列及「108眾生相」系列

　　「十二生肖」的成功，讓李小鏡開始更相信自己的直覺和創作方向。很快地就進入了下一個由神話故事發展出來的「審判」系列。與「十二生肖」相較，「審判」系列更具故事性。這個系列以黑白色調呈現，並且取景放大到半身像，此外，更以服飾來添增當代感。從表象上來看，這一系列的作品主題，似乎是對於中國神話故事人物的描繪，但仔細去觀察，你又會發現許多刻意安排的「伏筆」。雖說沒人規定地獄中的判官不能是妖媚的金髮美女或是肌肉健美的黑人，但我們可以確定的是，這些神話人物所應有的穿著打扮，絕對不是牛仔褲、蘇格蘭裙或是緊身褲襪。顯而易見地，李小鏡對於逼真去描繪神話人物並不感興趣。與其說他利用科技讓神話人物現形，倒不如說他是假借神話故事，

［左圖］
李小鏡，〈狐狸精〉（「審判」系列），1994，新媒體藝術，126×88cm，國立臺灣美術館、美國聖塔菲美術館典藏。

［右圖］
李小鏡，〈海龍王〉（「審判」系列），1994，新媒體藝術，126×88cm，國立臺灣美術館典藏。

JUROR NO 10 / 2002

讓你我心中的業障顯現。巧妙利用數位影像處理的魔力，從真實的人像攝影中「捏造」出神話故事中所蘊含的省思。

在「審判」系列的創作自述中，李小鏡提到：「包括人在內，輪迴轉世的概念中有一百零八種不同的生命型態。傳說所有的生命死後都將受到審判。這是佛家對生命的哲學，也正是我將這一系列作品命名為「審判」的概念。在人死後的世界中，有審判官與它的侍衛占有其尊貴的地位。它們的角色是在判定死去的靈魂在轉世後是投胎做人，或變成其它動物的命運。法庭中，還有十名陪審。這些角色各有其特徵，它們不只是判官與陪審員，它們還是我們此生的見證，它們也是我們自己。」

「審判」系列的十三件作品，創作總共花費約十一個月的時間，但在工作室將影像放給艾文·卡普看的時候，卻只花了幾分鐘的時間。甚至連作品都還來不及全數放映，就已經得到卡普的激賞。如同「十二

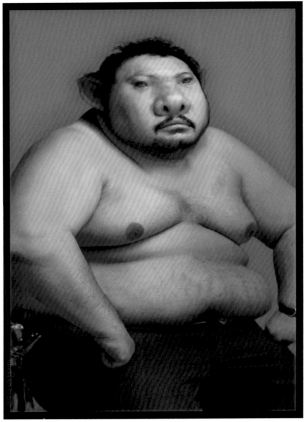

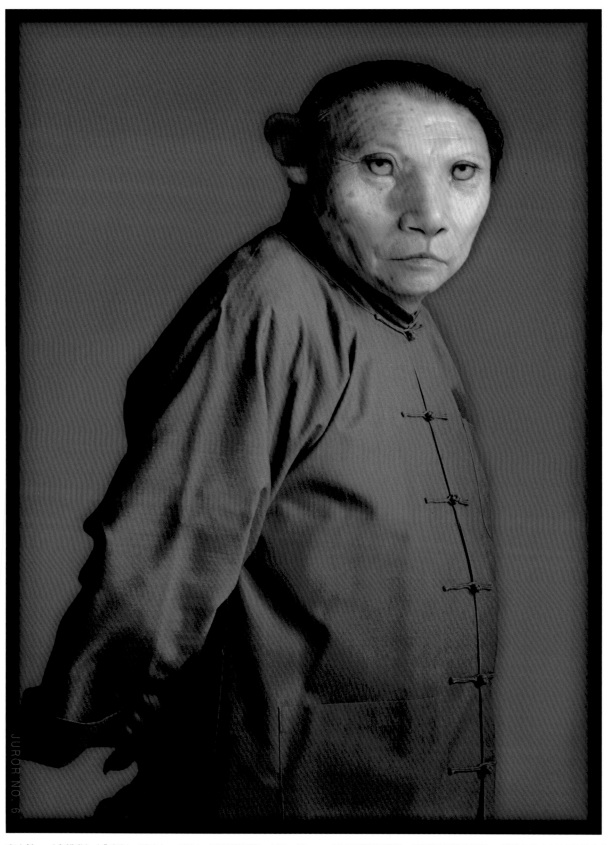

李小鏡，〈金錢豹〉（「審判」系列），1994，新媒體藝術，126×88cm，國立臺灣美術館、美國聖塔菲美術館、美國布魯克林美術館典藏。

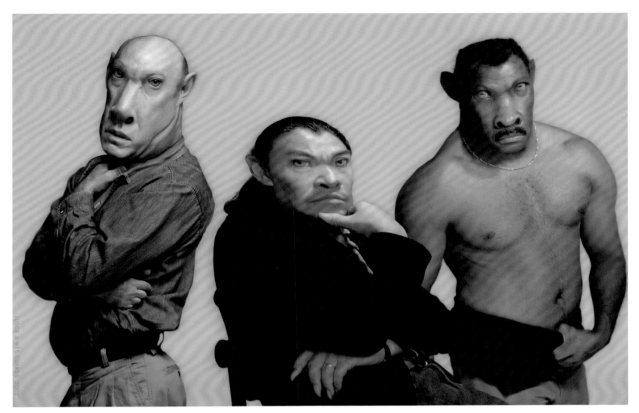

生肖」一般,「審判」系列快速被安插檔期,於1994年底,提前以個展方式發表。李小鏡當時心中理想的呈現方式,其實希望以裝置藝術的概念,將畫廊的牆面塗成暗灰色,並且在展場中心搭製一個要跪下受審的場景,讓觀者能夠更有親身蒞臨閻王殿之感。可惜的是,由於當時剛剛開始和卡普合作,李小鏡對於大規模打破傳統影像之呈現型態略有顧慮,因此最終並沒有以裝置藝術方式呈現。儘管如此,於OK哈里斯

李小鏡,〈閻羅王與牛頭馬面〉(「審判」系列),1994-2002, 典藏噴墨,99.5×149.5cm,臺北市立美術館典藏。

畫廊個展發表之後,「審判」系列廣受好評,其中的〈金錢豹〉一作,更為紐約布魯克林美術館所收藏,這是李小鏡最早為美術館所典藏的一件作品。

2011年,李小鏡在美國新墨西哥州聖安東尼奧美術館舉辦個展時,於館前留影。

在「審判」系列發表之後,李小鏡的數位影像作品,持續受到多方媒體以及藝術單位關注。除了被主流媒體專訪報導之外,也先後為美國新墨西哥洲美術館(New Mexico Museum of Art)、西雅圖大學亨利美術館(Henry Art Gallery)、法

國土魯斯「水之堡」攝影中心（Galerie du Chateau d'Eau）和奧地利林茲美術館（Schlossmuseum Linz）等單位邀展。李小鏡的創作動能，也讓他持續地延續這個創作主軸，以「審判」系列中所提到的「一百零八種不同生命型態」概念為主軸，完成了「108眾生相」系列。

從形式方面來分析，「108眾生相」系列刻意地嚴謹。這個系列中的每一件作品，都是20英吋乘22英吋、圓形的黑白面部大特寫。不僅如此，尺寸與空間編排的方式與細節，也都經過悉心揣摩。李小鏡表示：「古廟在我小時候留下的印象中特別深刻。幽暗廟堂的兩側，通常擺滿了密密麻麻的羅漢。我就是想要把那種印象布置到展覽的大廳。我想一百零八幅頭像要擺滿展場三面的高牆應該不會有什麼問題。當一百零八幅頭像全部完成時已經是1996年年底，為了計算頭像的尺寸和排列

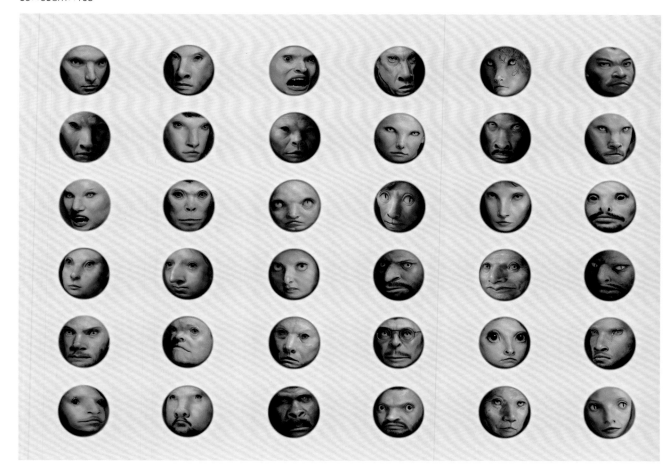

的效果，我做了一簡單的模擬模型。後來也就用這個模型當做示範拿去畫廊給卡普過目的。」李小鏡認為，「108眾生相」系列深具重複性、單色連作的呈現方式，與他早年所受到的觀念藝術影響有關。如果我們進一步深究就會了解，這個展場的設計，其實另外還有一個企圖、外加一個目的。

　　所謂的「企圖」，是李小鏡長年以來，一直對於攝影技術面的限制感到厭煩，因而產生的「造反」行為。在自傳之中，他曾多次提到攝影和數位輸出的尺寸限制，以「審判」系列為例，李小鏡表示：「好消息是大型影像輸出的科技也就在這時候出現了。它取代了要先經過8×10透明片的輸出，再回彩色暗房做放大的第二代手續。雖然當時推出的大型打印機的精密度只有300dpi，也就是說每一平方英吋裡有只有三百

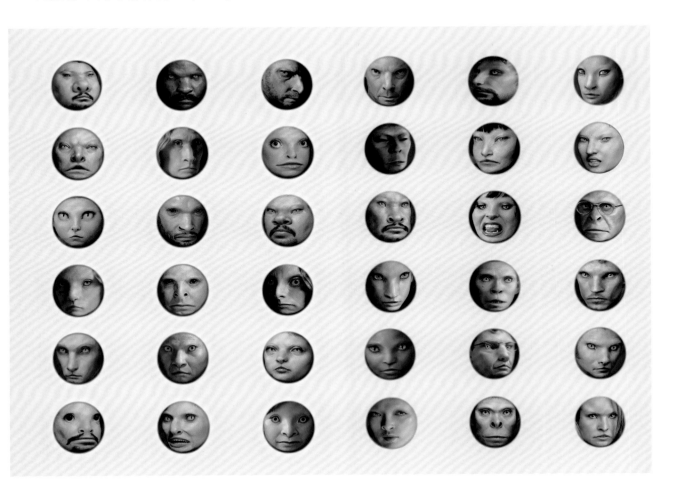

[右頁上圖]
2004年，李小鏡（左1）的作品「108眾生相」系列獲邀參加英國懷德堡雙年展，和當地伯爵、臺灣駐英代表田弘茂（右1）合影。

[右頁中圖]
2018年，李小鏡（右）和老友江賢二在臺北天母巧遇時合影留念。

[右頁下圖]
2018年，李小鏡（右）於上海拜訪藝術家老友夏陽。

個近看可以看到的小點。而今天一般家庭用的打印機平均都有2440dpi。它最寬輸出可到36英吋，對我來講已經足夠讓我把「審判」系列中的每一幅圖像直接放大成50×35英吋的成品，滿足了我一直想把作品放得更大的虛榮心。也就是，每次想起一般攝影展出的照片尺寸，比起任何繪畫的作品，簡直渺小的可憐。」由此可見，「108眾生相」的化整為零，其實是以整個展場做為視覺意象延伸而做的特別規劃。李小鏡所追求的是一種打破畫面框架，以牆面為畫布，去「包圍」觀者的浸沒感（immersion）。換句話說，他希望觀者「進入」他的視覺意象空間，而不是站在畫框外品頭論足。反過來看，這系列作品的英文名譯為「一百零八個窗口」（108 Windows），但每個窗口，都是一個向內窺探的臉，亦即是反客為主。其實站在展場中的觀者，才是被這一百零八個

李小鏡，〈眾生相〉（局部），1996，數位噴墨，33×33cm×108。

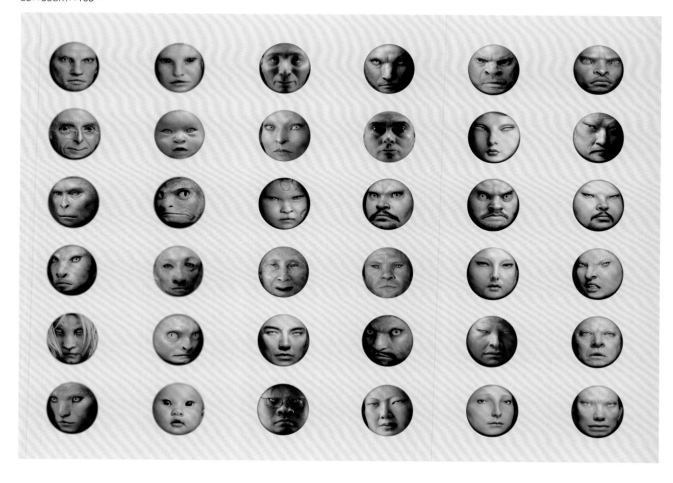

虛擬生物透過「窗孔」觀察的物件。

　　所謂的「目的」，意指李小鏡對於數位影像作品，是否能夠真正為純藝術圈所接受的一種小心翼翼。在從事數位藝術創作的初期，李小鏡刻意講究形式上的工整和簡潔，因為這種做法，有助於釐清所謂純藝術與插圖之間的區隔。在那個強烈質疑數位作品之藝術性的年代裡，這種嚴肅的態度是有絕對的必要。英國創意科技的評論家薩伊‧魏克斯（Sue Weeks）在1995年也曾經寫到：「我想，當人們首次瞥見這些作品的時候，腦海中肯定會浮起巨大的問號：這也算是一種藝術嗎？」新奇的創作方式或媒材，在初期往往需要刻意用嚴謹的態度來呈現。

　　如《夢想機器》創作專輯中所言：「綜觀李小鏡在初期創作的數位作品，骨子裡的精神是東方的，突顯出輪迴、因果和善惡這些觀念；形式的表現上卻又是很西方的，多以典型的西方人像構圖來做呈現。他所運用的科學技術是尖端的；但他作品裡的寓意卻又是很傳統的。影像單純的背景與色調，建構出一種空靈、甚至可以說是冷漠的表象；但深究其思緒和想法，卻又透漏著一股入世的關

懷。這種種的衝突，醞釀出了一股獨特的耐人尋味。」會選擇從東方精神出發，如李小鏡所表示，主要是希望辦出一桌「屬於自己的菜」，藉此與其他同時期的數位藝術家做區隔。如陳明惠於〈李小鏡藝術中的神話性〉文中所言：「李小鏡，長年居住於紐約的華人藝術家，在交錯、變動的時空與文化往返中，他於1990年代始創作了一系列混雜人體與動物圖像，這些極具特殊風格與象徵性的圖像，顯現了李小鏡始終保有之年輕幻想力，及對於我們周遭社會之敏銳觀察力。李小鏡作品圖像本身透出一股強烈、清晰之神話感，這是融合藝術家本身對於東方文化之傳承，及對現代日常生活人、事、物之符號解碼與詮釋，李小鏡將這種將許多不同的視覺甚至文化圖像，加以混合、變形，進一步再現於視覺藝術語彙中。」

　　藝術有趣的地方，在於媒材其實應該和食材一樣，不為形式或風格所束縛。在為回顧展所做的專訪之中，李小鏡曾經表示，擁抱自己、不捨得放棄自己，是藝術家生涯中最不可取的態度。他認為：「一個藝術家的創作，其實就在反射其本人的素養和由來。本性頑皮的，做不出笨拙的作品。天性敦厚的，做不出輕薄的東西。好的作品是靠不斷進步獲取。而進步則要靠對自己的成績提出質疑和否決。藝術創作，不能跟著人群跑。學習莊子，要明察，看透人世的真相。」而對李小鏡而言，藝術的真相是一個永不停歇的動態指標，身為藝術家，沒有自滿的權利。做藝術，不能跟著人群跑，也不能停下腳步成為水仙照鏡的納西瑟斯（Narcissus）。雖然具有東方色彩的作品深受好評，但，李小鏡從來不是一個喜歡原地踏步的人。在《攝影世界》雜誌的專訪之中，他如此表示：「雜誌在介紹我時，就會說一個華人藝術家，以東方文化取材等。但我一聽，就覺得，以後我就

不要這樣子。我為什麼一定要把祖墳拿出來賣？……我做的是中國古典的文化、民俗、信仰，這三步走完了，就開始講西方科學論證，探討我們的過去、當下。」就以這麼一個「不賣祖墳」的固執與堅持，開啟了李小鏡藝術生涯的下一頁。

「自畫像」與「源」系列

個人電腦及影像處理軟體的進步，讓李小鏡的創造力如虎添翼；1990年代網路科技的快速普及，則讓李小鏡的作品家喻戶曉。網路科技緣起於美國國防部在1958年成立的ARPA（Advance Research Projects Agency）部門。1972年，ARPAnet成功地將三十個美國學術，以及科技研究單位串聯，在接下來的十七年間，網路開始被全球學術與研究機構接受及使用。可是由於早期網路非常不人性化，操作者必須要了解電腦操作系統及各種通信協定，才能夠透過不同的網路體系與系統操作平臺，因此離社會大眾所能夠接受的型態，仍有一段相當遙遠的距離。

從1989到1993年的四年之間，是網路文化爆炸性成長的關鍵時刻：1989年，英國物理學家提姆‧博那斯‧李（Tim Berners-Lee）研發名為全球資訊網（World Wide Web）的伺服機軟體系統。以URL（Uniform Resource Locator，統一資源定位器）、HTML（Hyper Text Markup Language，超文件標記語言）以及HTTP（Hypertext Transfer Protocol，超文件傳輸協定）為基石，提供

2006年，李小鏡（右1）於上海雙年展就地拍攝作品人物素材時留影。

[上圖]
2013 年，左起：李小鏡、Justine Wong、服裝設計師洪麗芬合影。

[下圖]
1999 年，李小鏡於紐約成立「DLee Associations」工作室。圖片來源：范維達攝影、李小鏡提供。

一種全球通用的系統。1991 年，全球資訊網（World Wide Web）正式問世，不僅讓網頁編排在各種電腦平臺上都能達到相近的呈現，同時 HTML 簡單的語法，也讓網頁製作成為人人都可以學習的技巧。1993 年，馬克·安卓森（Marc Andreessen）完成第一個為個人電腦撰寫的圖像式網路瀏覽器——Mosaic。Mosaic 簡單明瞭的操作介面，讓所有人都能夠輕易地上網搜尋與瀏覽，從此，網路在日常生活上的應用，猶如燎原大火般地蔓延開來。從 1990 年初到 2000 年底的十年之間，全球網路的使用者由一百一十萬暴增到兩億七千六百萬，也就是以每年大約增加百分之七十三的速度，在十年之內成長了二百四十六倍。

天生喜歡站在新科技浪頭上的李小鏡，也隨著全球資訊網的報導而興奮不已，成為了名副其實的網路早期採用者（early adpater）。因為動作快，他不僅以本名登記到 www.daniellee.com 的網址，並且立刻著手與沉迷於電腦資訊的助理，一同研究並且架設了一個簡單明瞭又有設計感的個人網站。在那個全球只有約十多萬網站的年代，與藝術相關的網站少之又少。李小鏡的作品，同時兼具藝術性與科技感，因此他的個人網站，廣受全球電子媒體及學術單位的推薦。如果說進入 OK 哈里斯讓李小鏡登上舞臺，網路則是給了他一只無遠弗屆的魔術麥克風，能夠朝向全球觀眾同時發聲。回憶當時，李小鏡表示：

> 由於那是個科技掛帥的時代，我的作品又跟電腦直接接軌，網站設立後得到許多新潮媒體包括 Yahoo、Wired 和一些包括哈佛大學

藝術學院老師們的推薦。很快地從北美地區延伸到大部分歐洲，甚至日本、韓國和中南美洲的國家，曾經因為同時登入的使用者大量超過網站後臺機構的設限（單日超過一萬次流量）而破表。除了一再增加流量的限額，我也被迫補繳過好幾千美元的罰款。只好拿出一種「阿Q」精神，把損失當作一種收穫。在那時能具備一個完整的個人網站，帶來的收穫絕對是意想不到的。一方面持續接到國際間媒體的報導，加上包括哈佛大學的演講和一些歐美國家展覽的邀請。如果說我後來在國際間有什麼成績，而這些成績得以在短時間擴散的話，一大半的功勞應該是因為我早在1997年就有了一個完整的網站。

　　李小鏡的「阿Q」精神，讓他的助理因應全球各方來的邀約與詢問而應接不暇。也就在此時，《紐約時報》（The New York Times）為了籌備一個名為「科技和我們」的專輯，與李小鏡接洽，希望他能特別為此專輯創造一件與「我們」或「自己」兩個主題相關的作品。這個機緣，讓李小鏡跨出了他數位藝術創作的下一步。回憶起當時的心情，李小鏡在自傳中如此形容：

　　　離開時報大樓後，反常的心跳並沒有立即平靜下來，也不知道自

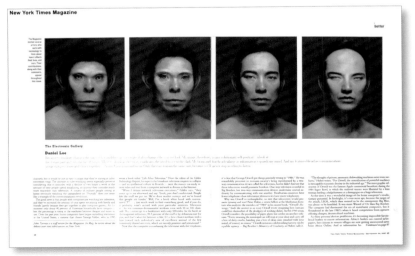

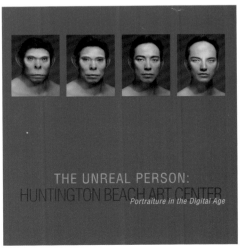

己是怎麼穿過時報廣場走回公司的。不敢相信才發生在自己身上的一切，竟然感到反胃，連午飯都不想吃。由於《紐約時報》長久以來一直是一份最受尊崇也是最具影響力的報紙，能被《紐約時報》報導或肯定可不是一般人能夠沾到的運氣。當天晚上失眠也是在所難免的事，躺在床上滿腦子的東西南北，卻想到當初在臺北的老同事，插畫家夏祖明。有一次他給我看了一個小小的插畫，是他的朋友從美國寄來的卡片。卡片上有三個畫像，畫風乾淨俐落，上面一幅畫的是一隻黑猩猩，中間是個原始人，最後是一個文明人。印象中祖明當時特別得意，也是因為從「美國」寄來的卡片非常精緻，而留在我腦中的印象一直是畫面後面的訊息。我想應該是時候可以用攝影加上電腦後製，以照片做媒材呈現這個構想了，最後決定就做一組從猿猴演化成人類的「自畫像」吧！

[左、右頁]
李小鏡，〈自畫像〉，1997，
典藏噴墨，62×49cm×4，
臺北市立美術館典藏。

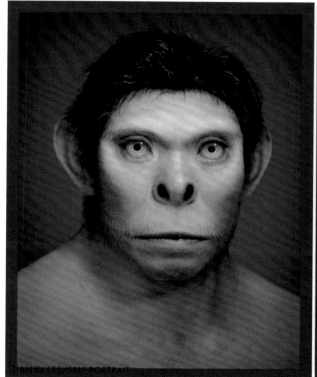
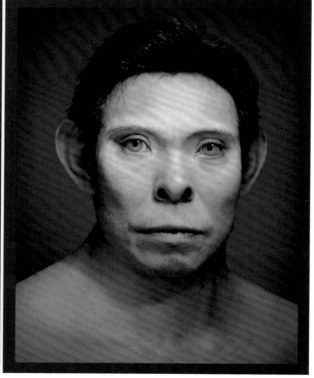

「自畫像」系列在規格上很簡單，以四連作方式呈現，分別為猿猴、猿人、現代人與未來人四張圖像，簡潔有力地將「進化」的概念呈現出來。在創作自述中，李小鏡言簡意賅地表示：「科技的發展不斷在改進我們的生活，也改變了我們的外貌。因為不再需要在黑暗中覓取食物，我們的眼睛變得越來越小。為了收集更多的資訊，我們的大腦（前額）只會越來越大。隨著地球村的縮小，人種間的特色也會更加融合在一起。只有我們的耳朵不會消失，因為人很難不去聆聽周遭的聲音。」這套作品，讓李小鏡成功擺脫了加諸在他身上的「華人藝術家」框架，從作品主題和概念上，更貼近全球思潮的脈動。在描述當時興奮之情時，李小鏡如此提到：「專輯發行的前一天晚上，我迫不急待地從街角報攤買到一份剛出爐，比電話簿還厚一倍的《週日時報》，看到我的作品印在《紐約時報》專輯時還是不敢相信自己的眼睛。第二天一大清早就接到從香港來紐約的藝術家費明杰老師電話。他扯開嗓子第一句話就

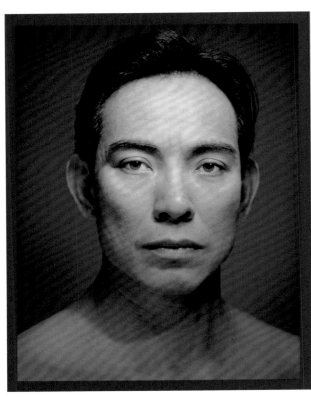
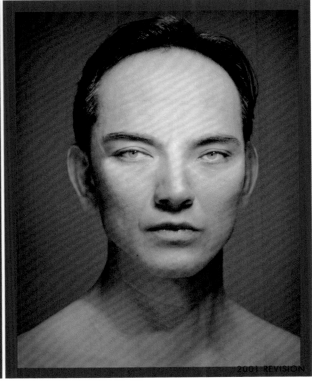

說：『李小鏡，今天你中了頭彩！你要大請客啊！』……我做的「自畫像」橫跨兩頁，被安置在『紙上特展』第一個出現的位置，真的不敢擔當被排在其他四名已經很出色藝術家作品的前面。好在我的幸運並沒有沖昏了自己的頭，當然也沒有請客慶祝一下。知道眼前發生的事轉眼就會過去，也相信高潮後面必有更漫長的低潮。為了更容易度過未來的低潮，我還真是從來不敢在順利的時候慶祝過。這些都要感謝我的老師莊子的開導，他一直在暗中保護著我。」

從「自畫像」系列開始探討的進化概念，在接下來的「源」系

[本頁、右頁下圖]

李小鏡，〈源〉，1999，典藏噴墨，57×76cm×12，臺北市立美術館典藏。

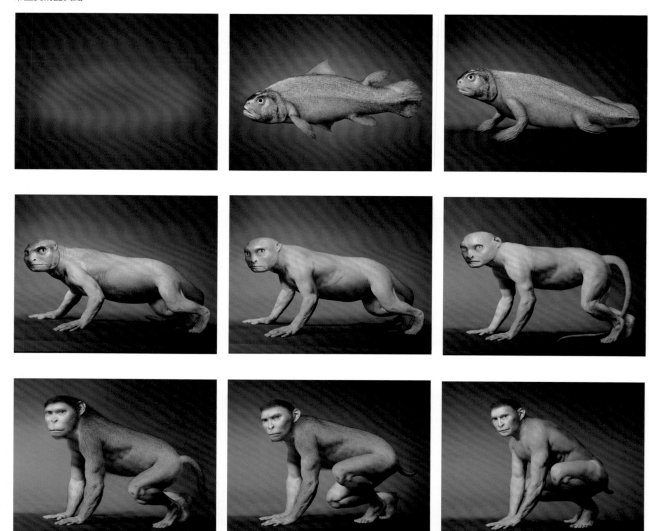

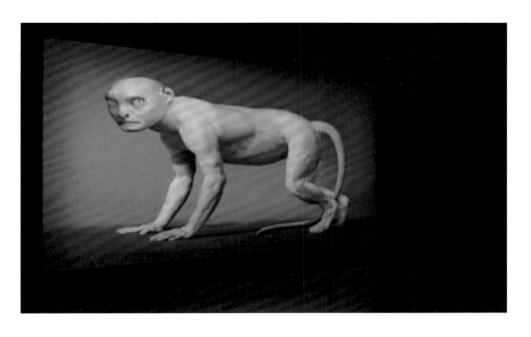

李小鏡，〈源〉，1999，新媒體藝術（影像截圖），片長2分30秒，國立臺灣美術館、臺北市立美術館典藏。

列（Origin）之中持續發展。俗話有云：「人不瘋魔、不成活」。當時為了把「進化」二字從進化論中的一個想法，變成觀者面前的一個虛擬真實，李小鏡廢寢忘食。他表示：「每當我有了一個創作靈感出現時，都會像服用了興奮劑一樣，會出現一種莫名奇妙的亢奮。忽然間，滿腦子裡只有這一件事，甚至吃不下飯，失眠也是常發生的狀態。從我的經驗看來，一段一段做出『顏面』部分改變的難度有限。但要解決過去一直無法突破，做出『人和動物之間』該有的「肢體」形象，曾經有過很大的挫折而出現類似『畸形』的結果。」幾經琢磨，「源」系列最後以十二張黑白影像連作的方式呈現。除此之外，也在公司夥伴與同仁的支持之下，以影像變形（Morphing）軟體技術，將十二連作串連起來，成為一支五

分鐘長的動畫作品。

　　1999年秋，「源」系列於OK哈里斯畫廊個展中發表。除了靜態的黑白影像連作之外，數位動畫也在此個展中同時呈現。這是李小鏡從大學時期於光啟社學習動畫至今，第一次將動態影像技術運用在純藝術創作之上。據聞，艾文・卡普對此動畫特別感興趣，甚至特別要求助理於展臺上加註：「以五分鐘看五千萬年演化的歷程。」沒料想到的是，「源」系列於OK哈里斯畫廊的展出，竟然意外觸及了美國保守宗教人士的不滿，甚至連展場的來賓簽名冊都遭到了破壞。虔誠的基督徒，無法接受人類演化的「論證」，甚至認為李小鏡對於演進過程維妙維肖的描繪，是一種褻瀆。有趣的是，同

[上圖]
李小鏡以作品〈源〉設計成的時鐘。

[下圖]
李小鏡以作品〈源〉設計成的盤子。

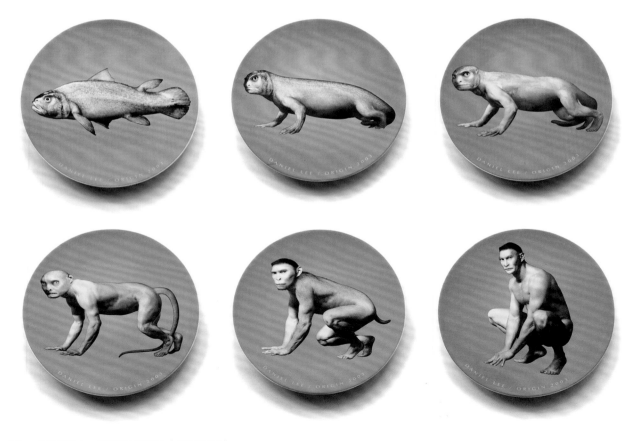

樣有眾多基督教和天主教信徒的其他國家，卻似乎對此無所忌諱。

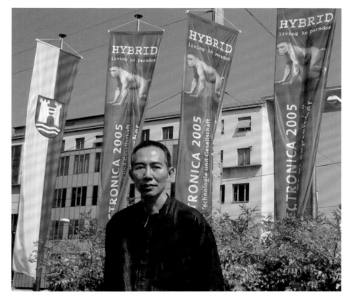

2005年，李小鏡成為林茲電子藝術節大會主題藝術家。

2000年2月12日，英國《獨立報》在慶祝達爾文日（Darwin Day）專文之中，以半版的篇幅登出這一組十二幅圖像，並且提到：「沒想到達爾文提出人類由猿猴演化的進化論一百多年後，又有藝術家李小鏡推出人類更早從水裡出來的創想。」接下來的幾年之間，「源」系列被英國DK出版社，納入「改變世界之創意」（Ideas that Changed the World）叢書；為義大利《ARNET》雜誌所報導，藉以介紹美國數位藝術發展；受邀參加奧地利「林茲電子藝術節」（Ars Electronica Festival）；受邀展出於美國洛杉磯美術館之「攝影與人類靈魂」（Photography And The Human Soul 1850-2000）專題展；受邀展出於倫敦科學博物館之「演變：科技、藝術和神話故事中的轉化」（Metamorphing : Transformation In Science, Art And Mythology）專題展，參展的藝術家包括南西・布爾森（Nancy Burson）、奇奇・史密斯（Kiki Smith）等著名當代藝術家。

2002年，李小鏡與倫敦科學博物館的「演化」展海報合影，海報中的作品即李小鏡的「源」系列創作。

「源」系列讓李小鏡成功以「藝術家」的身分，正式跨上國際舞臺。他對此表示：「『源』系列很榮幸代表臺灣參加2003年威尼斯雙年展，並在2005年成為奧地利林茲電子藝術節的主視覺而大放光彩。之後得到一些主流美術館收藏，並被邀請參加2013年德國文件展，並且被他們永久收藏。基於這些榮譽，我永遠感謝當初Robert Fan和David Wu的大力協助。也慶幸我們曾經有一起合作的夥伴關係。」

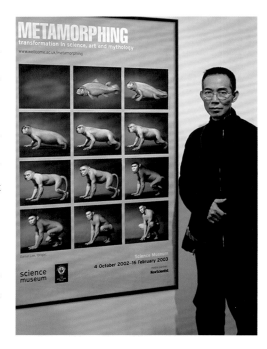

儘管從各方面來看，李小鏡都已然功成名就，但他在藝術方面的進化尚未止歇。千禧年，又是李小鏡藝術生涯下一個階段的起點。

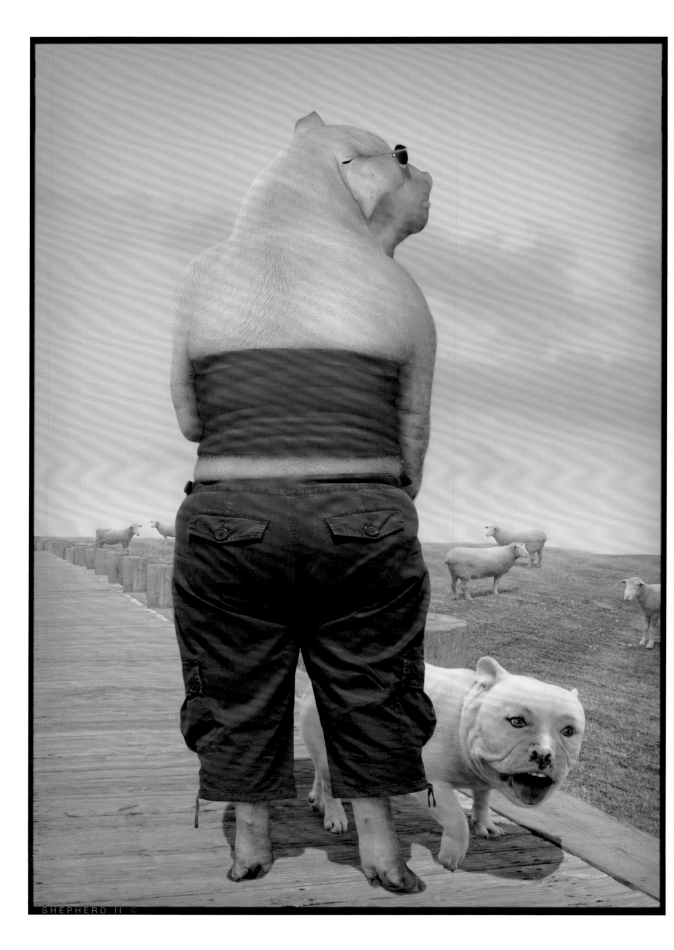

5.

五彩繽紛的喜樂與哀愁 (2001-2009)

光陰易逝，豈容我待。進入 2000 年代，雖然紐約在國際藝壇依舊
舉足輕重，但無可諱言地，它已然喪失了質樸的藝術動能與活力。
取而代之的，是名牌精品旗艦店、高貴講究的餐廳，以及時時刻刻
都貪戀於自拍的觀光客。對於早年在此扎根的紐約「藝術原住民」
而言，這些快速商業化所帶來的轉變，炫目但不真實。每當夜幕低
垂、華燈初上，一群群時髦亮眼、自命上流的紐約新族群，像是初
醒的躁動靈魂，蠢蠢欲動。李小鏡的「夜生活」(Night Life) 系列，
描繪的就是這樣一個既深刻又虛幻的都市叢林。

[本頁圖] 2007 年，李小鏡前往墨西哥收集「叢林」系列素材時留影。
[左頁圖] 李小鏡，〈牧羊人 II〉(「成果」系列)，2004，數位噴墨，86.4×61cm。

[右頁上圖]
李小鏡，〈夜生活〉（局部）。

「夜生活」系列

　　「夜生活」系列是李小鏡創作生涯最重要的里程碑之一。從創作題材與內容方分析，「夜生活」以繁華的都會夜色為背景，捕捉現代生活中詭麗而且多變的人際關係。在此之前，李小鏡的數位藝術創作分為兩個大類：一、以中華文化和神話為靈感的作品，包括有1993年的「十二生肖」系列、1994年的「審判」系列、和1996年的「108眾生像」系列。二、以西方生物學演進觀念為基礎的作品，包括有1997年的「自畫像」四連作和1999年的「源」系列。

　　這些系列作品，分別站在神話與生物學的兩個觀點上，探討人獸之間微妙的連繫。由主題來看，這些作品對於觀者所身處的現代生活之間，有著相當清楚的切分。也可以說，對你我而言，這些作品帶有「啟發性」，但不具「批判性」，因為作品中的主體是豬八戒、金錢豹、進化中的猿人，或者是過度進化的未來人。然而，在2001年所創作的「夜

[跨頁圖]
李小鏡，〈夜生活〉，2001，數位噴墨，152×549cm，國立臺灣美術館、澳洲白兔美術館典藏。

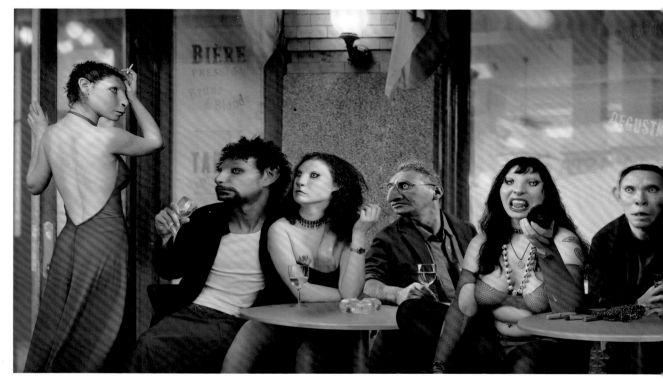

生活」系列之中，李小鏡則是大膽地將場景拉回到現代，主觀地對都會生態之中，形形色色、矯揉造作的飲食男女作評斷。

從視覺呈現上來看，「夜生活」系列是李小鏡的第一套彩色數位影像作品。此外，另有以下三點明顯的轉變：一、改變以往無背景或場景，以單一人物取景的構圖方式。二、改變以往「肖像」的處理方式。在「夜生活」之前，李小鏡的數位角色都各自獨立存在，「夜生活」系列中的主視覺，則是以類似達文西〈最後的晚餐〉的構圖方

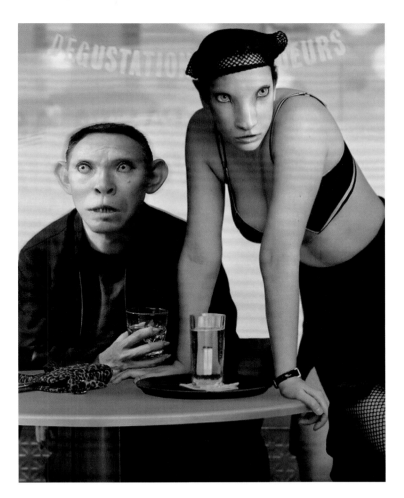

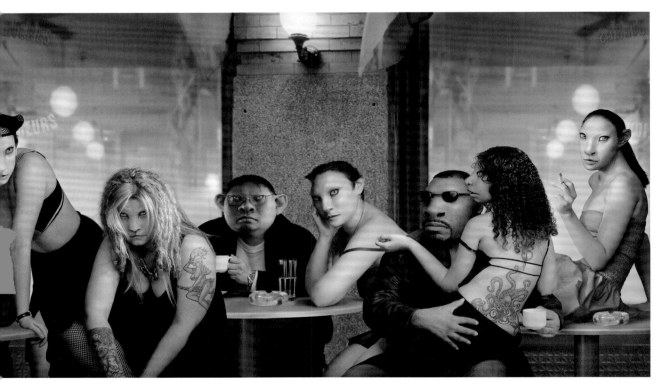

式，以大群像方式呈現。三、改變以往人物以代號出現的命名模式，讓作品的模特兒以真實姓名出現。這些在視覺呈現上的突破，代表了許多概念上的轉型，以及深層意涵上的演進。其中最重要的是，這些半人獸生物已經從不具名、無時間感、無社會和群體關係的灰色地帶裡跨越出來，進入到你我所熟知的都會世界。

以另外一個方式來詮釋，李小鏡於此之前的作品，從個人的觀點來詮釋神話傳說或者是生物學的假設，以「想像」來解譯「想像」，每張圖像都各自獨立成為單一解讀。如〈粉墨登場〉一文中所言：「這種模式四面封八面堵，穿著唐裝的豹子精看不到身著蘇格蘭裙的貓精，穿件內褲的狐狸精也媚惑不了光著膀子帶個手錶的豬大王。當然，這些你我就更管不著也無從評斷，因為他們都出生於小鏡的想像世界，存在於虛無縹緲的數位空間裡。但「夜生活」裡栩栩如

[左圖]
李小鏡，〈Raphael〉
（「夜生活」系列），2001，
數位噴墨，127×89cm。

[右圖]
李小鏡，〈Ruth & Alonzo〉
（「夜生活」系列），2001，
數位噴墨，127×89cm。

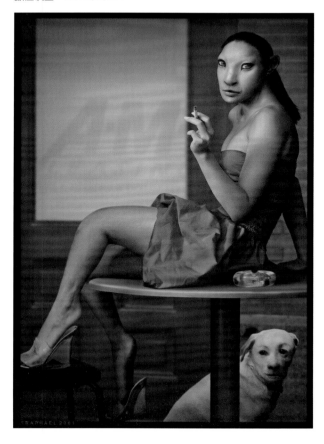

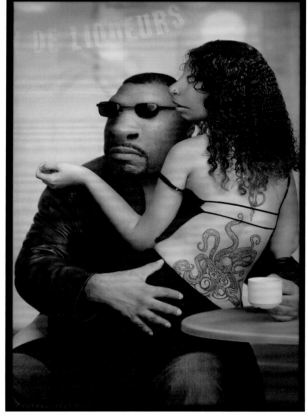

生的荒謬怪誕，每一個都有名有姓有根據：他們是 Robert、Jennifer 和 Vanessa，他們正在補妝、調情或伺機而動，象徵的也就是曾經在那個當下出現過的你、我，甚至是李小鏡他自己。」

　　由創作方式與過程來分析，「夜生活」系列也與李小鏡早期的數位創作不同。在訪談之中，李小鏡曾經指出，Photoshop 是繼照相機之後，對於攝影藝術影響最大的一項發明。仔細觀察，「夜生活」的創作，的確是徹底運用 Photoshop 去改寫了攝影作品的創作流程。首先，李小鏡將作品中所需要的所有物件，包括：場地、人物、桌子、椅子、甚至煙灰缸和咖啡杯等等，都分別拍攝。這些數位化後的圖像，就像一組組等待備用的「原料」，在 Photoshop 軟體中成為柔軟無比的彈性材質，甚至連光影、色彩和肌理，都成為可供處理的數位資訊，供李小鏡隨心所欲地運用。靠著繪畫與傳統攝影訓練中所培養出

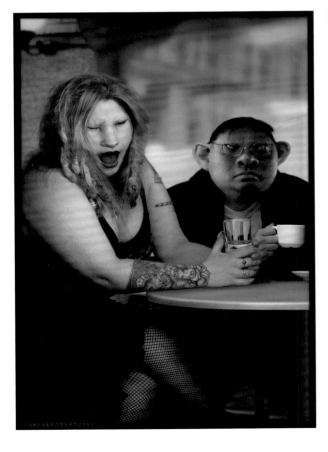
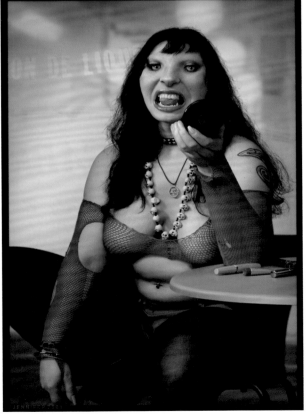

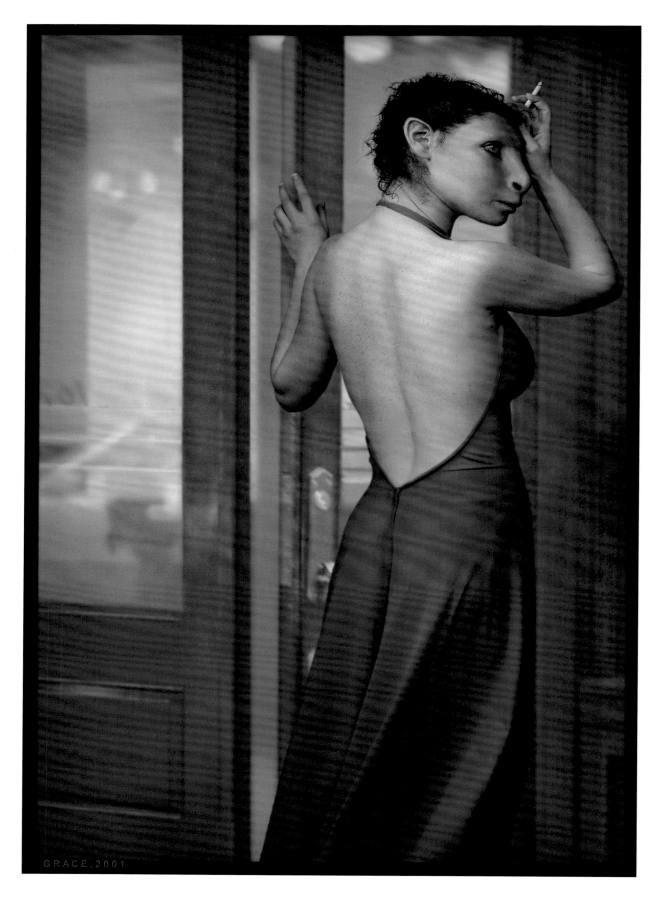

GRACE, 2001

來的敏感度，李小鏡將這些基礎元素分解、加工、變形和整合。有趣的是，到了最後，與其說李小鏡完成了「一張」虛擬照片，倒不如說他搭建了一個布景、完成一組道具、和為一群演員上好了妝，因為圖像裡從場地到人物的所有元件，都儲存於不同的圖層上，因此更像是舞臺上的道具，每一件都是可以隨意搬動和運用的個體。以「夜生活」的大群像為例，因應不同的需求，就曾經出現有十三個人物的半身狹長版本，和十二個人物外加一隻狗的全身版本的不同構圖。

　　總體而言，「夜生活」系列有一幅153公分高、549公分寬的巨幅彩色群像，以及十幅127公分高，89公分寬的黑白作品。彩色的大群像，構圖和色澤都頗有宗教畫的韻味。畫面中戲劇化的姿態和表情，讓每一個模特兒都轉化成為一個都會人的典型。角色與角

[左頁圖]
李小鏡，
〈Grace〉（「夜生活」系列），2001，
數位噴墨，127×89cm。

[左圖]
李小鏡，
〈Daniel〉（「夜生活」系列），2001，
數位噴墨，127×89cm。

[右圖]
李小鏡，〈Phil & Sansan〉
（「夜生活」系列），2001，數位噴墨，
127×89cm。

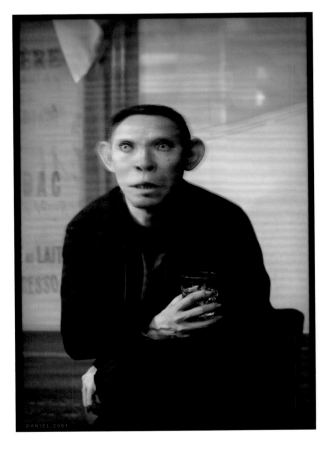

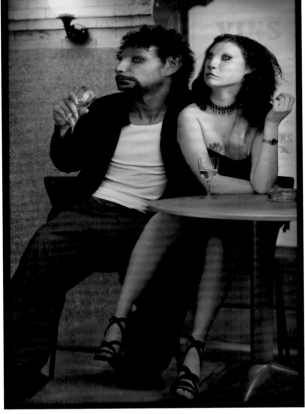

107

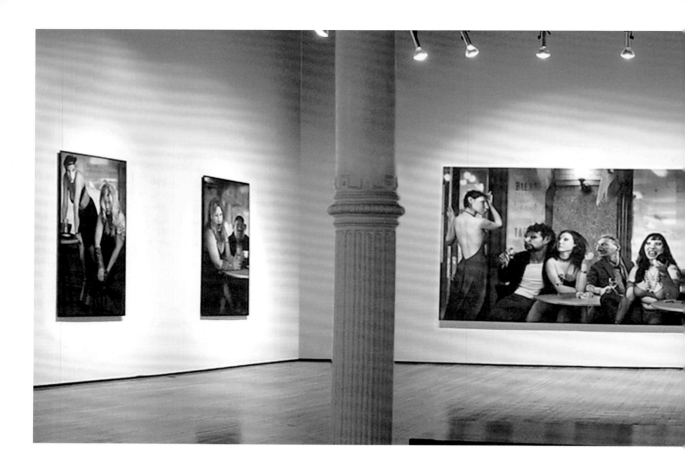

威尼斯雙年展（La Biennale di Venezia）

威尼斯雙年展首辦於 1895 年，與德國卡塞爾文件展（Kassel Documenta）、巴西聖保羅雙年展（Sao Paulo Art Biennial）並稱為世界三大藝術展，並且被人喻為藝術界的嘉年華盛會，是全球最重要的藝術活動之一。以臺北市立美術館為代表，中華民國於 1995 年首度以國家名義參加威尼斯雙年展，後因政治因素，雙年展大會於 2003 年將臺灣館由國家館（National Pavilions）中移除。臺北市立美術館並未因此而懈怠，繼續以平行展（Collateral Events）模式參與這個國際藝術盛會，持續提升臺灣當代藝術在國際上的能見度。

色之間，蘊含著獵人與獵物之間的強烈張力。而李小鏡本人，則是面帶躊躇與焦慮地被糾纏在構圖的正中央。看似略為失焦的細節處理，讓藝術家本人的影像透露出一種游移的倉皇不定。乍看之下，「夜生活」活像是一齣被驟然停格的舞臺劇，呈現著一個酒吧內的燈火昏黃下，正在上演的群魔亂舞。「夜生活」系列完成後，於 2001 年 12 月在 OK 哈里斯畫廊個展中首次發表。

2004 年，剛於 2003 年代表臺灣參加第 50 屆威尼斯雙年展的李小鏡，以大會藝術家身分受邀參加臺北國際藝術博覽會。大會藝術家的作品展出，在場地規格與裝置方面，都比其他藝術家更有彈性。這下好了，李小鏡的靈感如脫韁野馬，大膽地將展場全面改裝，從音樂、燈光、裝飾、甚至於搭建吧檯，讓「夜生活」系列的展場，轉

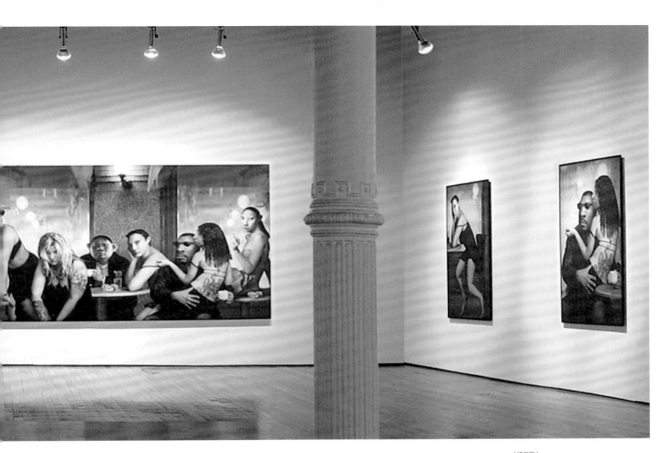

2001 年，李小鏡於紐約 O.K. 哈里斯畫廊舉辦的「夜生活」展場一景。

化成為活生生的紐約夜生活場景。從整體的呈現來看，「夜生活」系列，讓李小鏡完成了許多先前未能實現的藝術想法，以場域建構，來呈現沉浸式的藝術體驗。

2003 年，李小鏡（左）與黃才郎合影於威尼斯雙年展展場。

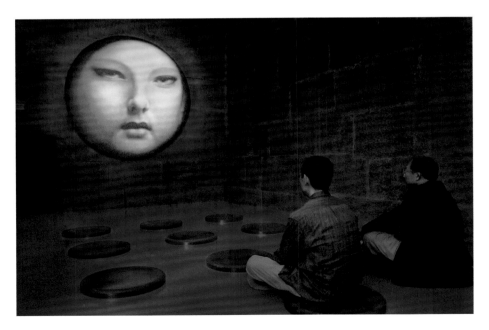

2006 年，李小鏡的「夜生活」系列作品刊登於《My Media》雜誌封面。

從另一個角度來觀察，其實「夜生活」所呈現的景況，也呼應了當時李小鏡生活和心態上的轉變。一方面，隨著紐約藝術環境的商業與流俗化，許多同時期的臺灣藝術工作者，都開始尋找下一個創作基地。沈明琨、韓湘寧遠赴中國大陸，分別在上海和大理成立公司和工作室。楊識宏、陳張莉等人，則回到臺灣在淡水成立工作室。在紐約的朋友少了，但隨著各項國際展覽的成功，慕名而來找李小鏡談計畫的國際策展人、藝術經紀人和藝術家，反倒是絡繹不絕。李小鏡表示，參加威尼斯雙年展之後接連而來，一連串有如連鎖反應的種種機遇、機緣、機會，由於過度密集，反而沒有真實的感覺。或許，「夜生活」中藝術家本人影像的猶疑與縹緲，也是一種面對轉變而略帶惶恐的心靈映像。

2015 年，李小鏡（右 3）、鄭玲沂（右 4）、藝術家謝春德（左 1）、吳天章（左 2）、策展人傅爾得（左 3）及大陸藝術家於大理國際攝影節合影。

「成果」系列

　　古云「五十而知天命」，意指五十歲之後，人的身體機能逐漸衰退，因此該踏上頤養天年之路。但五十多歲的李小鏡，求閒而不得，反而在藝術界大放異彩。從 2001 至 2005 年之間，他應邀參加全球各地的許多重要展覽，包括：2002 年美國西雅圖亨利美術館的「基因：探索

李小鏡，〈慶典〉（「成果」系列），2004，乙烯噴墨，182×364cm。

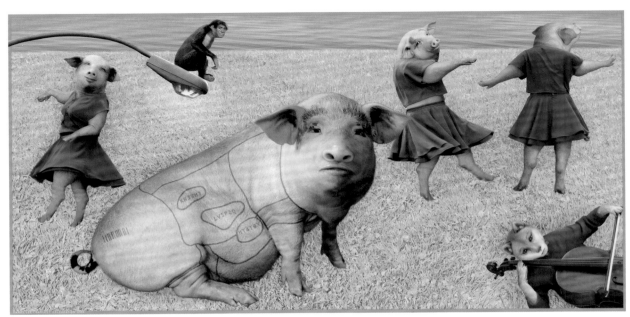

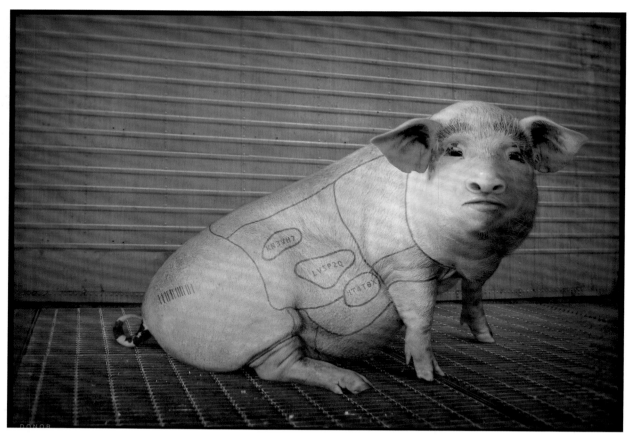

李小鏡，〈捐軀〉（「成果」系列），2004，數位噴墨，61×86.4cm。

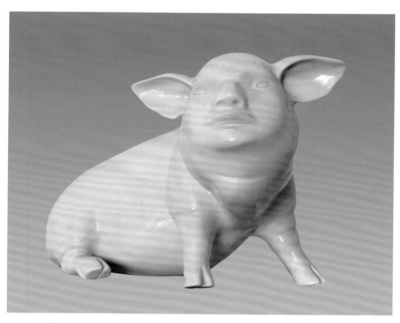

[左圖] 李小鏡「成果」系列中的豬形為題，製成的瓷器。

[右圖] 李小鏡，〈跳舞的豬〉（「成果」系列），2018，聚乙烯，18×15×32cm。

[右頁圖] 李小鏡，〈舞者〉（「成果」系列），2004，數位噴墨，86.4×61cm。

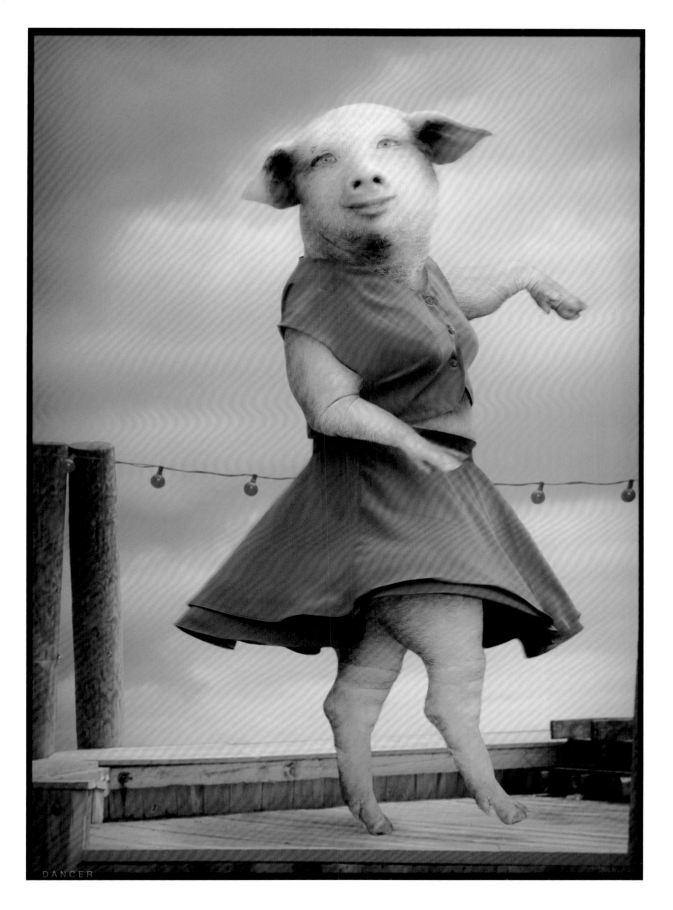

DANCER

人類基因組學的當代藝術」(Gene(sis): Contemporary Art Explores Human Genomics)專題展;2002年倫敦科學博物館之「演變:科技、藝術、和神話故事中的轉化」(Metamorphing: Transformation In Science, Art And Mythology)專題展;2003年代表臺灣參加第50屆威尼斯雙年展,並且將「108眾生像」系列以及「源」系列,進一步發展成為動態影音作品,這也是李小鏡以多媒體裝置形態呈現藝術理念的開端;2004年「108眾生像」展出於英國華德堡雙年展(Whitstable Biennale);以及「夜生活」系列受邀參加臺北國際藝術博覽會;2005年,李小鏡則是以主題藝術家的身分,受邀參加奧地利「林茲電子藝術節」(Ars Electronica Festival),該雙年展當年主題為「混種」(Hybrid);同年,其作品被編入英國牛津大學(University of Oxford)藝術教科書。

回憶當年,李小鏡如此提到:「我是一個反迷信的人,跟邱剛健

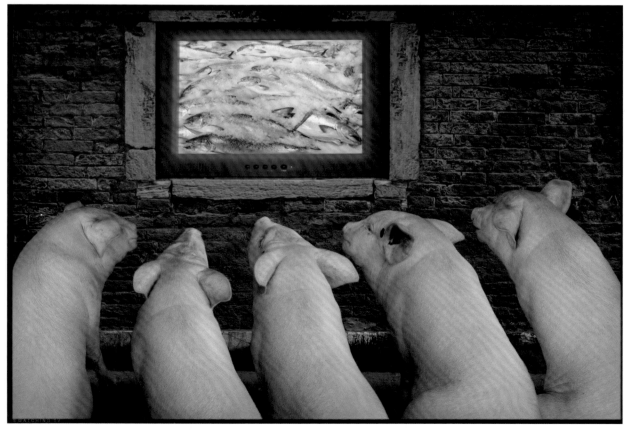

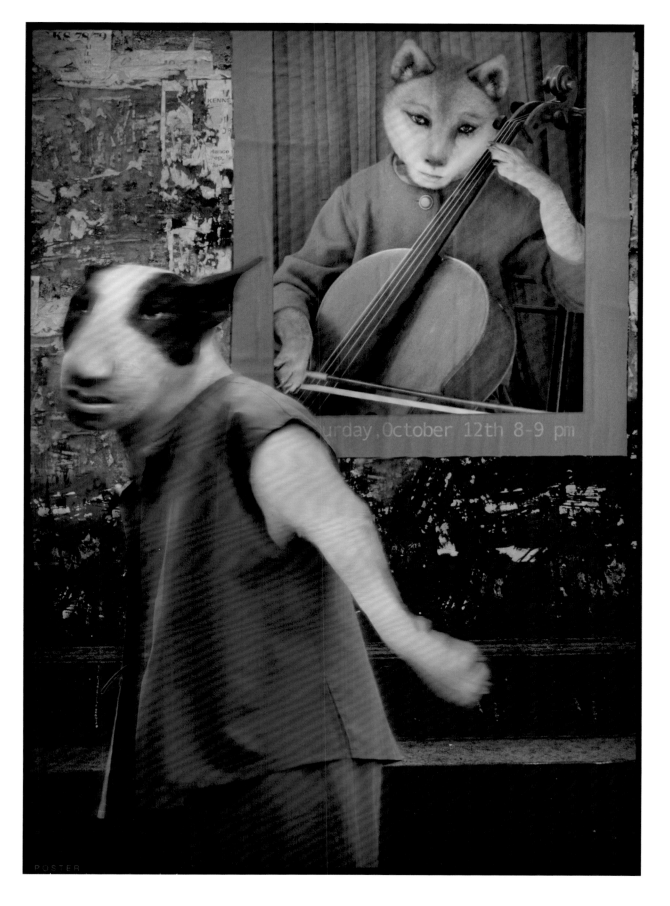

Saturday, October 12th 8-9 pm

POSTER

李小鏡，〈訊息〉（「成果」系列），2004，數位噴墨，89×127cm。

在一起久了，卻也多少接受了每個人都隨著『命』在決定一生的起伏。他說任何人在一生中都會有十年走運的時光，叫做『十年大運』。邱剛健直說我近些年在藝術創作和展覽方面的順利，走的也正是我這一生中的十年大運。我細想邱大哥說的似乎也有道理，我這輩子最好的階段應該是從1993年發表了『十二生肖』開始的。再算算從1993到2004十年之間還真是想要的都得到了。如果這就是命的話，那麼2005年不就該開始走下坡，進入『背運』的年代了？好像又不對。我想要不是上天給我了一個大紅包，就是老天爺沒算好，把我的大運硬添了一年。真的，有幸能在2005年被邀請去奧地利，參加在林茲舉辦的電子藝術節應該是我從事藝術創作以來，最榮耀的一件事了。也該是一路以來走過的最高峰吧！」

雖然在藝術方面成就屢創高峰，但長年辛勤、甚至廢寢忘食的工作

李小鏡,〈面具〉(「成果」系列),2004,數位噴墨,89×127cm。

習慣,卻讓李小鏡的身體開始病灶湧現。在這段時期,李小鏡曾多次因嚴重心悸而導致大腦缺氧,甚至引發短暫的休克。因此,他開始了一段長期在醫院出入尋找病因的日子。李小鏡如此表示:「身體健康的自信心被摧毀後,自己檢討的結論應該要從在紐約攝影界打拚的年代開始。回想那時不管接到多大的案子,經手多高的預算和跟多少大牌的明星、模特兒、客戶、服飾和梳妝師交手,除了特別小心翼翼,硬頂下巨大的壓力外,從來沒有懷疑過自己的能力。表面上看起來我有足夠的能耐,對付一次又一次的挑戰,其實細想起來不都是在透支自己的精力、甚至是生命嗎?到後來我才體會出,說穿了,沒有人比其他的人能幹,能幹的人不過在提前透支自己的精力和健康而已。這些透支,最後還是要面對結帳的日子。」為了治療因自主神經失調而產生的心悸病情,李小鏡2006年於紐約羅斯福醫院,進行了一次長達十小時的心臟手術。這次的

117

李小鏡,〈舞者們〉(「成果」系列），2004，數位噴墨，89×127cm。

手術雖然沒能將心律不整的問題根除，所幸隨後透過日常飲食的調養，病情逐漸改善，自此之後，李小鏡過了十年與心律不整共存的日子。

雖然國際各項展出事務繁忙，外加身體狀況欠佳，但李小鏡還是堅持繼續創作，於2004年完成了「成果」系列。不僅持續創作，李小鏡還繼續否定自己，藉此尋找新的創作契機。在此之前，李小鏡用數位影像技術捕捉人類的獸性，從神話的寓意、一路走到酒吧的燈紅酒綠。在「成果」系列中，他則將場景設定在遙遠的未來，在一個動物也有七情六慾的異想世界中尋找人性。如陳明惠於〈超越人性與獸性之邊界〉文中所言：「李小鏡2004年的『成果』系列不同於其過去作品之風格。李小鏡拍攝許多動物的照片，再以這些動物之圖象做為作品之主角且人格化，包含：跳舞的豬、拉提琴的狐狸、沉思的羊、走路的狗。作品以如同超現實繪畫般之構圖，呈現一種如夢境般之詭異甚至幽默感。不同

PLYING CELLO ®

119

李小鏡，〈等待〉（「成果」
系列），2004，數位噴墨，
89×127cm。

於其以往作品中帶有強烈的文化符號，李小鏡透過『成果』系列來傳達
其對於當代醫療科學之審思。」李小鏡表示：「科學讓我們能夠延長自
己的生命，但卻無法滿足人類無止境的慾望。以健康的器官來替代已經
生病或老化的器官，將會成為人類長壽的關鍵。幹細胞以及基因工程方
面的研究，將有可能讓動物成為人類替代器官的提供者。」由此創作自
述觀察，在「成果」系列五彩繽紛的表象之下，這些等待宰割的類人
生物，他們的存在模式其實是殘酷而且悲愁的。曾聽李小鏡談起，他在
創作過程中為捕捉影像而遠赴農場觀察動物的經歷。其中印象最深的，
是聽他説起豬隻睡覺時候微笑的神情。動物的人性，所映照出來的，其
實是人類千年不變的貪婪，一種對於「永生」這個違背天道之妄念的執
著。衣冠楚楚、獸性永存。

　　「成果」系列完成之際，也是李小鏡在國際藝術商業體系之中，看

[右頁上圖]
李小鏡，〈瞌睡〉（「成果」
系列），2004，數位噴墨，
61×86.4cm。

[右頁下圖]
李小鏡，〈雙胞胎〉（「成果」
系列），2004，數位噴墨，
61×86.4cm。

NAPPING

TWINS

121

[左圖]
2004年，右起：劉煥獻、李小鏡、蕭俊富合影於東京日動畫廊李小鏡個展現場。

[右圖]
2004年，李小鏡（左1）的「成果」系列於東之畫廊展出。圖片來源：鐘順龍攝影、李小鏡提供。

到多年創作努力而終至開花結果的年代。在多方洽商與協調之下，「成果」系列於日本東京日動畫廊首度發表，隨後巡迴至紐約OK哈里斯畫廊、臺北東之畫廊，以及韓國首爾Gallery Now藝廊。這個一路由2004年串連至2008年餘的巡迴個展，可以說是成果豐碩。

「叢林」系列與「夢」系列

在吳垠慧的專訪中，李小鏡曾經表示：「過去的作品我受到約束較

於臺南加力畫廊展出「叢林」系列的李小鏡接受媒體採訪時留影。

多，總是考慮光線、細節等。近期作品自由多了，也有自信些。」這個說法，在李小鏡的 2001 年以後作品中是可以得到印證的。以 2007 年創作的「叢林」（Jungle）系列為例，延續「夜生活」系列的探討主軸，以客觀的觀察、搭配主觀的詮釋，描繪都市叢林中弱肉強食的人面獸心。在視覺呈現上，「叢林」系列打破了色彩的規範，將黑白的人物置入彩色的叢林環境。對於這個作法，李小鏡表示：「這些人物原來都有一點顏色的。但是我覺得要把叢林即將入暮夜晚，甚至在深夜潛伏的騷動或是不安的感覺做出來。這些熱帶叢林的植物，我先在加勒比海的維爾京群島拍攝，我覺得還不理想，我又去墨西哥拍攝些植物。其實，人在這件作品裡變成比較次要，放在後面。」「叢林」系列曾參加臺灣亞洲雙年展「呷飽沒？」、澳洲電子藝術雙年展（Impermanece / Electric Art Biennale），以及法國安互湖市立藝術中心（Centre des Arts, Enghien-les-Bains）之「X-世代」（X-Generation）專題展。

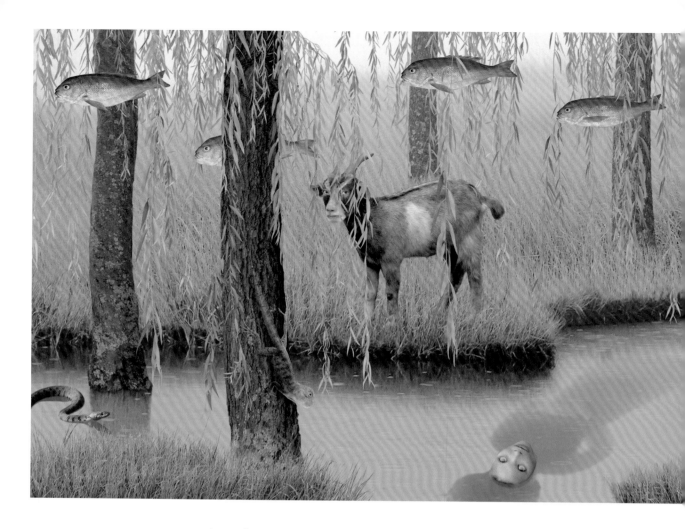

　　2008年的「夢」（Dreams）系列，更是充分地表現了李小鏡從這個時期開始，在創作上的自在與灑脫，或者可以說是一種悠然自得的樂趣。再套一次金庸筆下的形容，這個時期的李小鏡，似乎已至「不滯於物，草木竹石均可為劍」的境地。可能是成功帶來的自信，也許是耳順之年融會貫通的智慧，「夢」系列在視覺語言與呈現方式上，皆如李小鏡所言：「夢，有什麼不可以？」

　　李小鏡表示，對於夢這個主題的興趣，起始於一次和日本策展人合作的經驗。儘管當時所討論的展覽最終無法如願舉辦，但在其間所做的準備和研究，卻成為創作的絕佳素材。從視覺呈現上分析，「夢」系列在四邊特別加有黑框之外，甚至也讓作者、作品的中英名稱及創作年份等等，成為構圖考量的一個部分，直接加註在畫面邊緣。這種「設計感」強烈的作法，在純藝術作品上是極為少見的。此外，這套作品的色彩處理，也比他之前的數位作品更具設計感和表現性。〈轉世〉（P.127上圖）一作中鮮紅的河流、〈遭遇〉（P.127下圖）一作中蒼翠

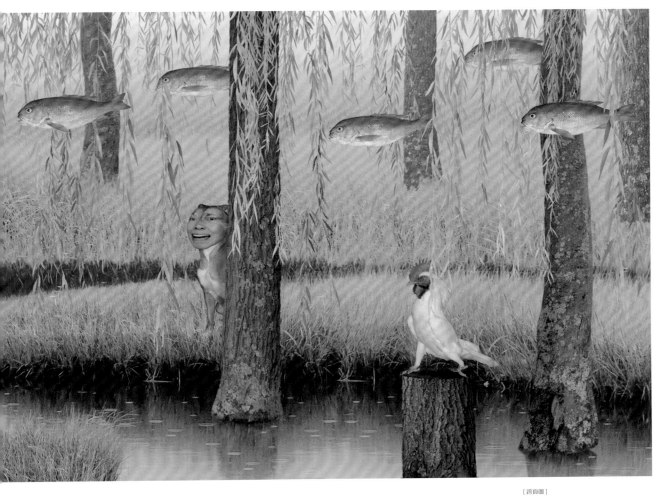

李小鏡,〈夢〉(「夢」系
列),2008,乙烯噴墨,
200×580cm。

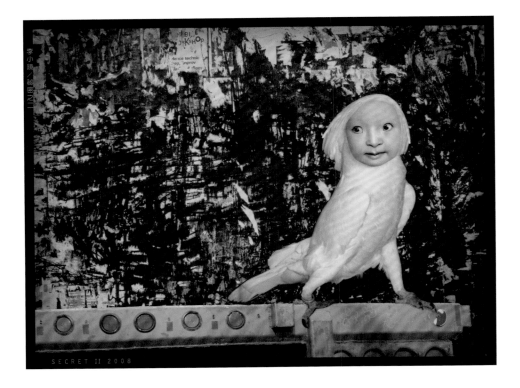

李小鏡,〈秘密之二〉(「夢」
系列),2008,典藏噴墨,
96×126cm。

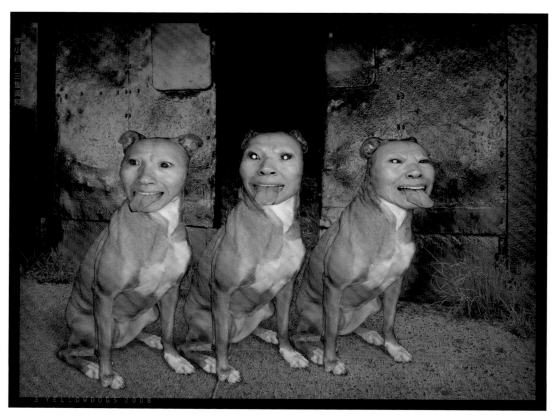

李小鏡，〈三隻黃狗〉（「夢」系列），2008，典藏噴墨，96×125cm。

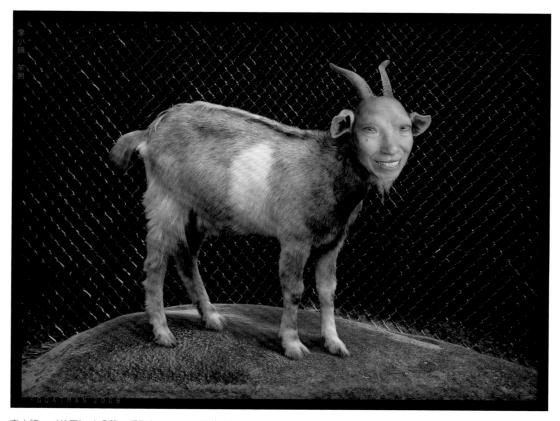

李小鏡，〈羊男〉（「夢」系列），2008，典藏噴墨，96×126cm。

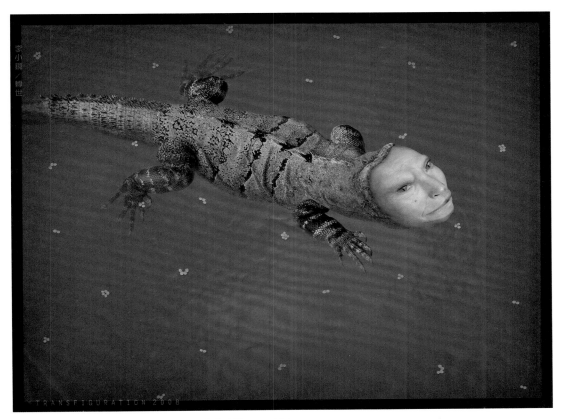

李小鏡，〈轉世〉（「夢」系列），2008，典藏噴墨，96×126cm。

李小鏡，〈遭遇〉（「夢」系列），2008，典藏噴墨，96×126cm。

李小鏡，〈大魚吃小魚〉（「夢」系列），2008，典藏噴墨，96×126cm。

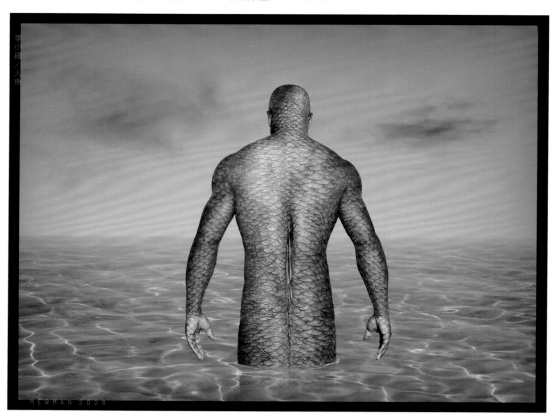

李小鏡，〈人魚〉（「夢」系列），2008，典藏噴墨，96×126cm。

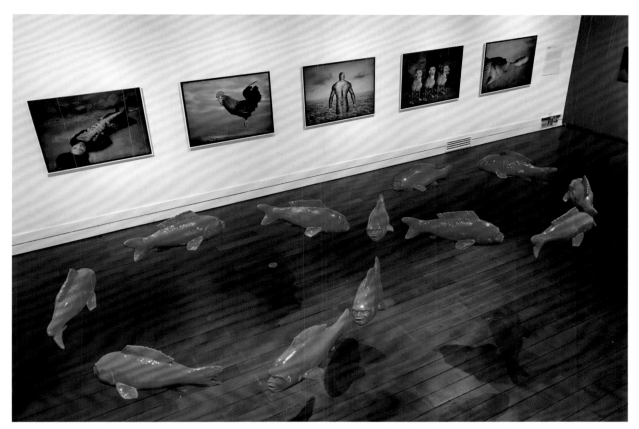

的青苔、〈漂流〉一作中亮麗的錦鯉，在加上了黑框之後，在對映之下更為突出和醒目，讓人有驚艷的感覺。兩相比較，李小鏡早期的數位作品比較像是論文，有清晰的理念和論述結構，呈現方式也是一絲不苟；而「夢」系列則像是一篇篇精采的短文，每一個畫面訴說一個故事、描繪著一種情境，或者是記述著一段在夢中偶發巧遇的靈感。

「夢」系列的另一個重要突破，是他開始在系列之中增加立體雕塑作品。為了增加展場的戲劇性和增加展現空間的層次，李小鏡製作了十四隻鮮紅色、80公分長，以玻璃纖維材質製成的「人面魚」立體雕塑。在展出時，李小鏡將人面魚在展場中以不同的結構組合懸掛在半空中，成功打破了牆面的限制，把作品意念帶進立體空間。OK 哈里斯畫廊的經理，對於這個突破頗有顧忌，認為會「打亂市場定位」。但李小鏡從來就是個不循規蹈矩

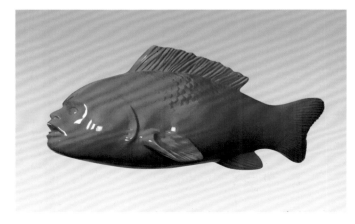

2020 年，李小鏡的「夢」系列於臺南
大新美術館展出一景。

[左圖]
2009 年，李小鏡（右）與紐約 OK 哈
里斯畫廊創辦人伊凡・卡普合影。
[右圖]
2013 年，右起：李小鏡、楊識宏、張
瑞蓉合影於臺北當代藝術館。

的人。在多次與李小鏡的訪談中，讓我印象最深刻的一句話，就
是：「『不可以』是一件讓我無法忍受的事。」也就是這種勇於
改變自己、不畏懼放下「成功模式」的豁達，讓他能夠不停地轉
變以及挑戰自己。

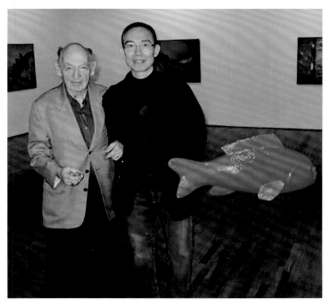

隨著在亞洲藝術活動的日益頻繁，長年於異鄉闖蕩的李小鏡，萌生了落葉歸根的念頭。在好友楊識宏的鼓吹之下，於淡水買了一間面向觀音山的工作室。回憶起當時的決定，李小鏡表示：「雖然在交屋後的前幾年，每年花不到兩個星期住在那裡，但跟臺灣的關係卻變得更親近和自在，所得到的安慰是別人不會理解的。」另外在紐約方面，李小鏡也決定離開早已變調的蘇荷區，於2008年搬到紐約長島市。在藝術生涯方面，一切看似蒸蒸日上，不料卻在此時，李小鏡必須開始去面對，遠在藝術範疇之外的不可承受之重。

生命中不可承受之重

2008年，李小鏡高齡九十二歲的母親，在長期與病魔抗戰之後，終究不幸離開了人世。而年近百歲的父親，也逐漸失去了自理日常生活的能力。沒想到，壞消息接二連三的發生。2009年年底，李小鏡本人第三期甲狀腺腫瘤確診。依照醫生的客觀估計，只有40％的機會可以存活超過四年。霎時間，噩耗讓生命變成一個必須憂心面對的現實。和家人商量之後，李小鏡將病歷轉到美國東岸著名的抗癌中心Sloan Kattering紀念醫院（MSKCC），並且安排於2010年1月進行手術。

未料命運的磨難還不止於此。2010年5月，鄧霙也不幸婦科癌症確診，而且因為發現得晚，病情甚至比

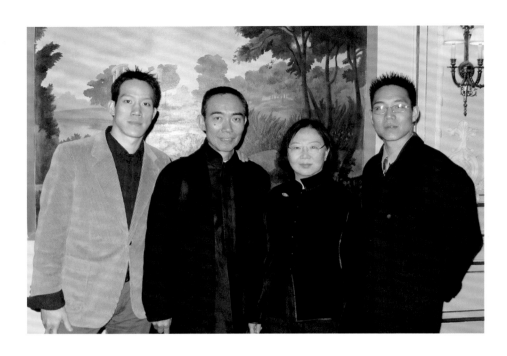

2006年，李小鏡（左2）與
故妻鄧霙、兒子李德（左）
及李維合影於紐約。

李小鏡的病情還要危急。剛退休的鄧霙盡快接受了外科手術之後，和李小鏡一同進入了長期出入醫院接受化療的辛苦歲月。雖然悉心治療，以及配合醫生嘗試多種藥物，但很遺憾，依舊無法阻止腫瘤的擴散。儘管內心深感不忍與無助，李小鏡也只能無奈地看著妻子，日漸失去生命活力。殘酷的是，接連的噩耗尚未就此止歇；2011年初，李小鏡的父親因肺炎辭世，享年一百零三歲。

回憶起當年面對病魔的日子，李小鏡提到：「我決定停下多年以來的創作，並回絕了幾個包括聖彼得堡攝影雙年展的邀請。從此，我們成了MSKCC抗癌中心的常客，夫妻一起生病，變成一對病友的關係。因為情同而生的同情，叫我們開啟了四十多年以來生活和心靈最接近的時光。這種遠離塵囂，過著只跟醫院打交道、像是自閉狀態的日子持續了將近三年。難得她有一個堅強的個性，一直到臨終前都沒有在我面前掉過眼淚。2011年年底的最

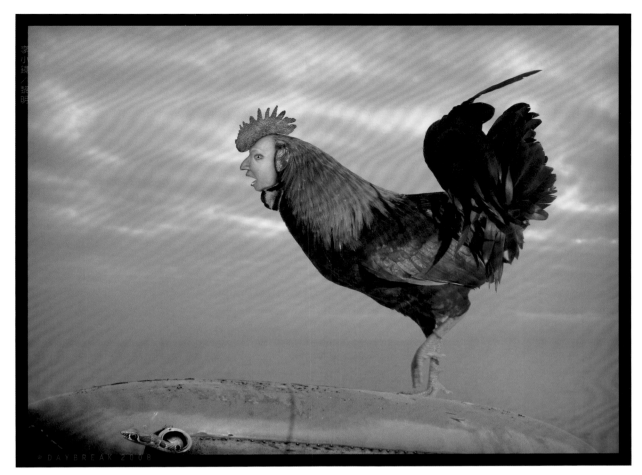

李小鏡，〈黎明〉
（「夢」系列），2008，
典藏噴墨，96×126cm。

後一天，一位成功的母親，有受人尊敬的專業，正直又有原則的女性走了。」鄧霓退休前隸屬美國國防部，身為美國衛生署的醫學顧問，並且擁有美國海軍大尉的軍階，相當於陸軍的上校。因此鄧霓過世之後，得到美國榮譽軍官的追悼儀式。

接連受到病魔挑戰的過程，讓李小鏡開始意識到現代電子器械可能帶有的輻射問題，也開始刻意降低對於電腦和網路的依賴。當然，也因

2011至2012年，李小鏡的工作桌上擺有未完成的「十二生肖」陶瓷，以及雕刻黏土的工具。

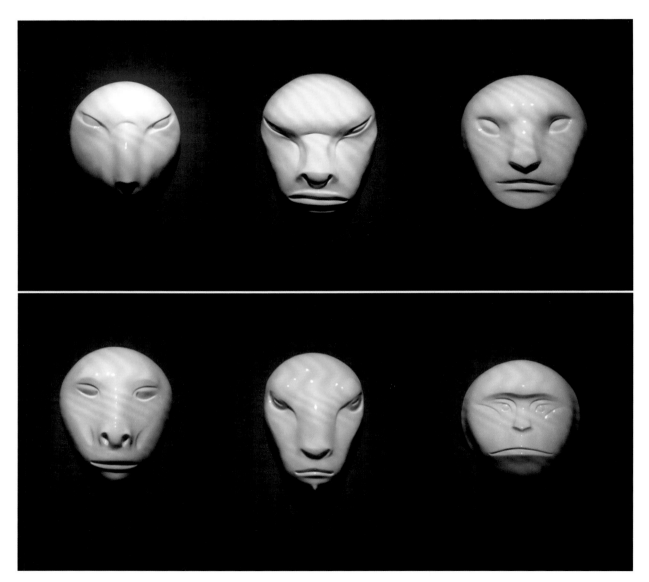

李小鏡 2010 至 2012 年間完
成的「十二生肖」陶瓷系列。

此而減少了數位方面的創作時間。但他強烈的創作慾望需要出口，因此
在這段期間，李小鏡開始用泥塑的方式，創作十二生肖的立體造形。從
泥土在不同乾濕度上的技術面開始摸索，進一步用心、用手去體會造形
和線條，從中尋找屬於自己的風格和趣味。完成後的泥雕，交由好友羅
伯特・范（Robert Fan）於大陸東莞的瓷廠翻模，燒成白瓷。

　　所有熱愛創作的人都能體會，當你將心力完全投入創作空間的時
候，整個人會進入一種心理學中所謂的「心流」（Flow）狀態。匈牙利

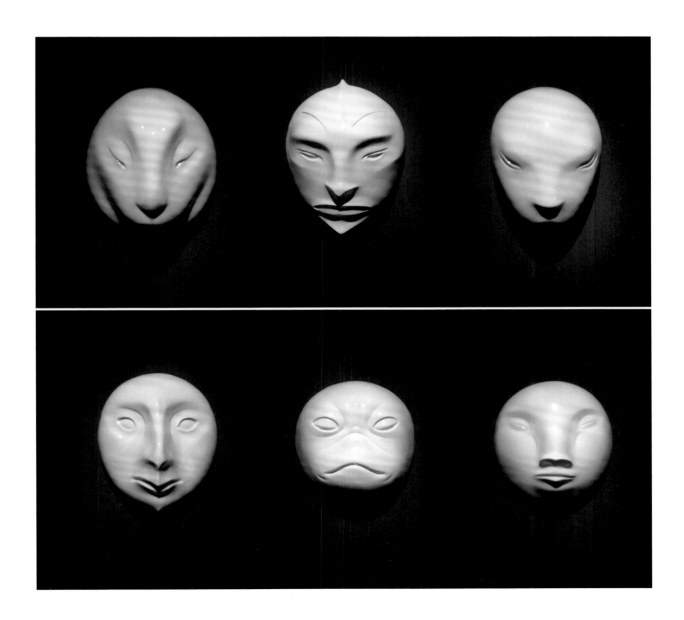

裔美籍心理學家米哈里・契克森（Mihaly Csikszentmihalyi）指出，心流是一種將個人精神力，完全投注在某種活動上而產生的感覺。心流產生時，會讓人有高度的興奮、充實等正向情緒。因為投入之深，煩惱以及憂慮會被暫時忽略，甚至會忘記時間及暫時喪失對於周遭環境的感知。「十二生肖塑像」系列的創作過程，也可以說是李小鏡在這段艱苦歲月中的心靈慰藉，讓他能夠透過心流，進入屬於自己的「藝術禪修」境界。也可以說，藝術，真是一支幫李小鏡走過難關的重要心靈支柱。

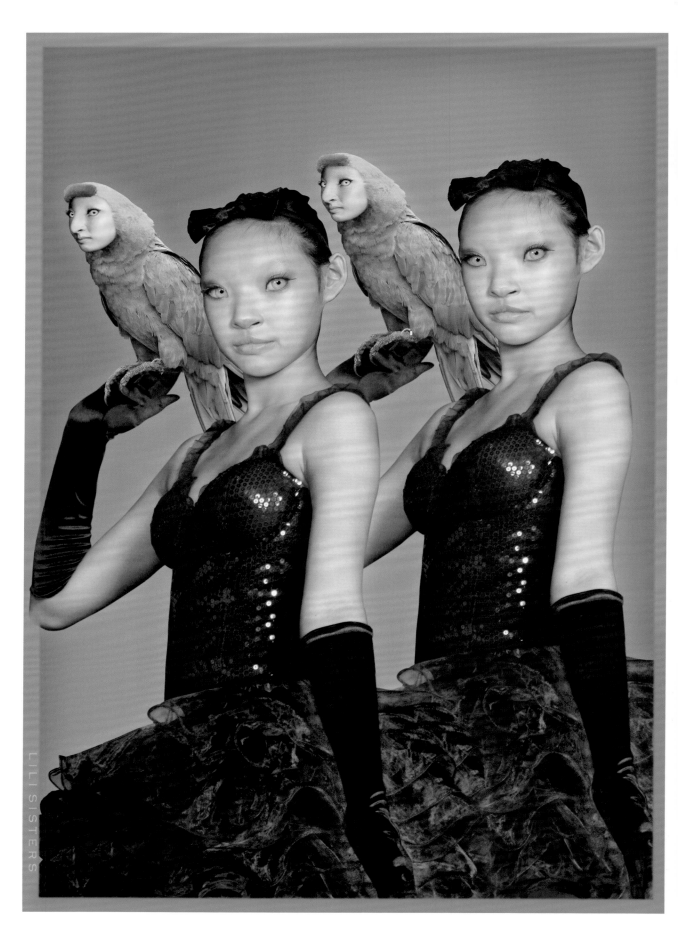

6.

打破、重生、藝術家（2010-）

勇氣的定義，並非無所畏懼。《荀子・大略》有云：「歲不寒無以知松柏，事不難無以知君子。」亦即在逆境中的表現，才是個人品格的驗證。要能從逆境中崛起、矢志不渝，才是所謂的勇者。我認識的李小鏡，有風骨、但不驕傲；有見地、但勇於挑戰，甚至推翻自己。更重要的，他不是一個會向逆境屈服的人。接連失去至親，外加長期受到病魔挑戰，這一切曾經打亂他的步伐，卻始終無法消滅他繼續前行的意志與勇氣。著名劇作家蕭伯納有一句名言：「人生有兩齣悲劇。一是萬念俱灰；另一則是躊躇滿志。」從 2003 起的十年間，命運像一齣殘酷的荒謬劇，一方面，李小鏡在國際藝壇享有足以讓任何藝術工作者「躊躇滿志」的成就；同時，卻又讓他經歷一次次能夠讓凡夫俗子「萬念俱灰」的打擊。「馬戲團」系列，就是在這樣悲喜交加的環境之下，所完成的一套作品。

[本頁圖]
2016 年，李小鏡全家參加兒子李維（右1）於紐約醫學院的畢業典禮。

[左頁圖]
李小鏡，〈Lili Sister〉（「馬戲團」系列），2011，典藏噴墨，104×74cm。

人生如戲？

「馬戲團」系列作品的核心看似單純，以馬戲團為主軸，講述人類與動物相互依存的巧妙關係。在創作自述中，李小鏡如此寫到：「當大幕拉起時，表演者使出渾身解數展現出動物的原始本能，動物則努力模仿著人類的動作。這就是馬戲團。在舞臺上，人與動物角色互置，人類扮演著動物，動物更像人類；與此同時，觀眾返老還童都成了孩子。」從這個角度來看，「馬戲團」延續李小鏡從1997年所開始的探索——挑戰著人性與獸性之間看似界線明確、但本質上卻又模稜兩可的灰色地帶。

李小鏡對這套作品所提出的另一個比喻，則是「人生如戲」。對此，他引述了莎士比亞的名句：「世界就是一個舞臺，所有男女不

[跨頁圖]
李小鏡，〈馬戲團〉
（「馬戲團」系列），2011，
典藏噴墨，180×500cm。

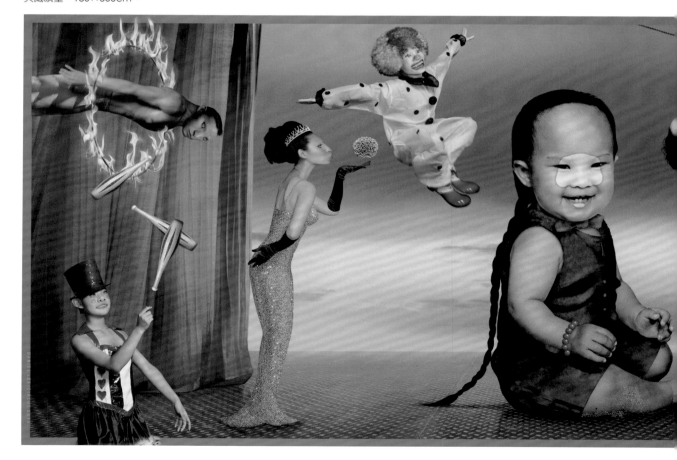

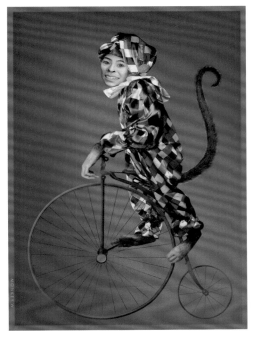

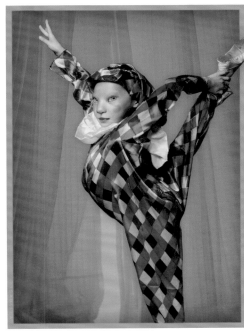

李小鏡，〈Monkey W〉
（「馬戲團」系列），
2011，典藏噴墨，
104×74cm。

李小鏡，〈Isabella〉
（「馬戲團」系列），
2011，典藏噴墨，
104×74cm。

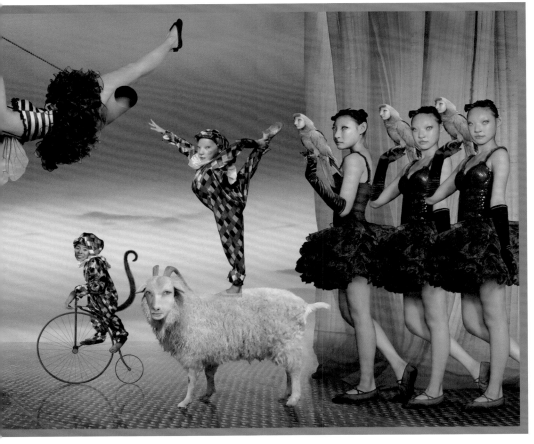

[左圖]
李小鏡，〈福娃〉
（「馬戲團」系列），2011，
典藏噴墨，104×74cm。

[右圖]
李小鏡，〈Derek〉
（「馬戲團」系列），2011，
典藏噴墨，104×74cm。

過是一些演員；他們有下場的時候，也就有上場的時候；而每一個人在一生裡都扮演過好幾種角色。」這一句話，來自於名著《皆大歡喜》（As You Like It）。劇中人賈克斯（Jaques）在這段獨白之中，以嬰孩、學童、愛人、士兵、有識之士、傻老頭及返老還童等七個階段，描述了人生所必經的歷程。換個角度從東方的思維來看，亦即是世界有「成、住、壞、空」四個步驟，人有「生、老、病、死」四個過程，事有「生、住、異、滅」四個階段。一切有為法，皆是因緣所生、也由因緣而滅。

　　從表象上來看，「馬戲團」系列的視覺呈現是華麗的。以〈福娃〉為例，一個扎著辮子、身穿小丑裝扮的孩童，大剌剌地坐在畫面正中間，右腳板頂著右方的邊框，長長的辮子尾巴，則頂住了左邊的邊框；亮麗的綠色和紫色漸層背景，描繪著晚霞天際般淡淡的雲彩。這個系列中的其他角色，也都帶有相同的刻意矯飾意味。重複造形的舞者、身形僵硬的火圈男、笑容悲苦的空中飛人、面容誇張的白衣小丑、身著奇裝異服騎單車的猴人，個個都是五彩斑斕卻又寓意深沉的弔詭。在此之前

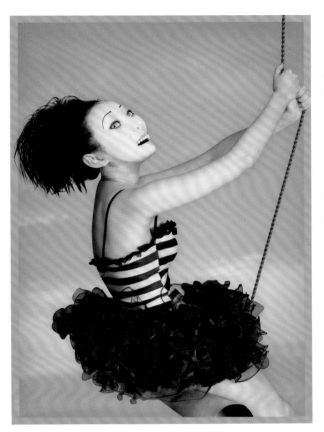

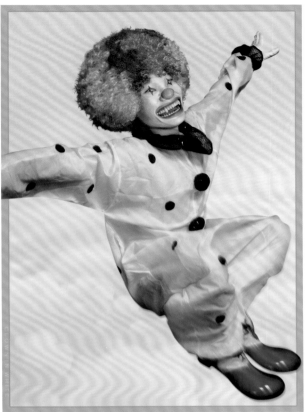

的創作，不論媒材，李小鏡的藝術涵養總是能夠在造形、設色和整體構圖方面，達到精緻、典雅的境界。但在「馬戲團」系列之中，他卻刻意去打翻了所有傳統美學上的「基本規則」。這是一種刻意的反動，或者可以說是以「打破」為策略來創造重生契機的出師表。上海7藝術中心策展人黃聖智表示：「通過馬戲團，李小鏡再次挑戰著其數碼（即數位）攝影創作的理念。就像是生命中任何的事物或信念一般，一切都還

2011年，上海7藝術中心舉辦之李小鏡個展「馬戲團」開幕日一景。

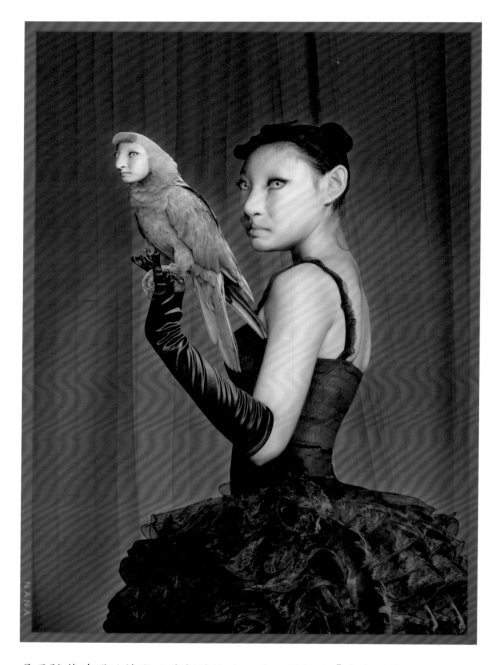

李小鏡，〈Nana〉
（「馬戲團」系列），2011，
典藏噴墨，104×74cm。

是要隨著時間的轉變而重新被檢驗。放下所謂的『代表風格』，再次啟
航，對於藝術創作者而言需要很大的勇氣。但是能做出這種改變的人，
才容易日新月異。而觀者將情不自禁的參與其中。或嬉戲，或唏噓，或
惋惜，體悟人生。」如果人生如戲，那李小鏡透過「馬戲團」系列所呈
現的，就是一齣黑色喜劇，呈現人世間的無可奈何。在虛幻的華麗與深

切的悲痛之間，交織混雜，表現世界的荒誕、社會對人性的異化，以及面對不可抗力時掙扎的徒勞。

2010年10月，「馬戲團」系列在臺北東之藝廊首度發表，也揭開了這個系列作品漫長的國際巡迴之旅。兩年之內，接連於上海（7藝術中心）、北京（橋舍畫廊）、美國（德州聖安東尼奧藝術博物館）、臺南（加力畫廊）、臺北（華山藝文中心「Next Body」聯展）、韓國（首爾市Gallery Now）等地展出。除此之外，在這個時期，李小鏡的其他作品，也持續受到諸多國際重要藝術單位的重視。但在藝術之外的種種生命考驗，卻讓他身心疲憊。回憶起這段時光，李小鏡表示：

> 其實，這幾年也是我終於從一路累積下來的創作獲得了最大成果的時段。我在1999年開始製作、到2003年才完成的動畫「源」參加了當年臺灣的威尼斯雙年展。用五分鐘的動畫，展現出從魚演化成人的細膩轉變。由於變化緩慢，播放時有定格的錯覺。但當你再次細看時，才發現其中的變化。這部動畫在2011年得到瑞典科

2019 年，俄羅斯克拉斯諾亞爾斯克
美術館的海報上印有李小鏡的作品。

學博物館收購，要在一個新開闢有關人類歷史的新館呈現
出來。館方的藝術總監跟我討論到五分鐘的片長，有可能
會失去即時捉住過往觀眾的注意，我們最後決定推出一個2
分30秒的版本。沒想到從此就以2分30秒的版本在往後的展
覽展出。新的版本並得到目前國際間最前衛、也是我個人
認為最重要的德國文件展（The Worldly House-dOCUMENTA
(13)）發表，而且是永久性收藏。整體來說，這件事應該是
我長久以來不敢期望和最難得到的成績。然而它發生在我
人生中最灰暗的時刻，並不覺得有什麼大不了，也就沒有
去參加開幕。

　　為了讓自己從生命低潮的陰影之中走出來，李小鏡開始回應
和考慮各方相繼而來的邀約。他表示：「這段時間，雖然沒允許
自己走進一個完全失落的世界，但是一時還弄不清楚往後的日子
將會如何面對？我了解遲早還是要走出這個陰影，最好的方法，
可能還是回到過去那種可以完全忘我的展覽活動。」

2019 年，李小鏡的作品於俄羅斯克
拉斯諾亞爾斯克美術館（Museum
Center Krasnoyarsk）展出。

出幽遷喬

從2010到2015年間，李小鏡多年未有新的創作計畫，這是他藝術生涯中少見的空窗期，但這也是他開始回顧和省思的機緣。他於2012年，應廈門羅卡藝術中心的邀請，推出了他藝術生涯中第一次比較完整的回顧展「溯源」。

2013年，李小鏡應策展人陳明惠之邀約，參加臺北當代藝術館之「後人類慾望」專題展，以從未在臺灣發表過的女體攝影作品〈餌〉（Prey）為主體，搭配養病期間完成的浮雕版「十二生肖」，以類裝置藝術的方式，展現李小鏡對於整體展場經驗控制的企圖。李小鏡表示：「這時我已經開始厭倦攝影作品只能掛在牆壁上展示的侷限，決定把影像分割成八面，做成一個2.8米高，5米寬像一個巨大屏風似的折疊裝置，獨立站在展場中間展出。屏風的四周圍繞著「十二生肖」的肖像，並且把整個展廳的牆壁漆成深紅色。我想這樣的內容和氣氛更接近主題，效果也會相當強烈。深紅色的牆面延伸到展廳外邊的走廊，在聚光燈下輝映出近幾年才完成的「十二生肖」瓷質雕像。」這次的展出與臺北國際畫廊博覽會年度活動檔期接近，也因此讓李小鏡有更多機會接觸

[上圖] 2012年，廈門羅卡藝術中心舉辦「溯源——李小鏡攝影回顧展」。

[下圖] 2013年，李小鏡（右2）於臺北當代藝術館「後人類慾望」展為觀眾與副館長林羽婕（右1）導覽作品「緣（Fate）」系列時留影。

【關鍵詞】〈餌〉（Prey）

李小鏡的作品「緣（Fate）」系列，其中包括三件影像：〈餌〉（Prey）只是其中的一件，指的是一個有多個乳房的女體，也是臺北當代藝術館展出折摺屏風正面影像的原作。另外兩件影像標題為〈獵者〉（左，Hunter L）及〈獵者〉（右，Hunter R）。這兩件作品合在一起，當時被安置在折摺屏風的背後。

[上圖] 2014年，右起：鄭玲沂、李小鏡、策展人張惠蘭合影於東海大學藝術中心「顯影現身」展覽現場。

[下圖] 2014年，李小鏡在臺中東海大學藝術中心「顯影現身」個展致詞時留影。

2014年，上海OCT藝術中心「借鏡之道」展場一景。

到一些臺北藝術圈的朋友，包括藝術顧問鄭玲沂。

鄭玲沂在藝術專業上的能力與熱誠，讓她成為李小鏡藝術生涯重新出發時重要的推手。除了促成2014年於上海OCT藝術中心舉辦的「李小鏡／媒變」個展，以及策劃臺中東海大學之「顯影現身」個展之外，2015年，虛歲七十一歲的李小鏡在鄭玲沂的協助下，同時接了2016年的兩個美術館大展：國立臺灣美術館的個展，以及臺北市立美術館的回顧展，而且兩展開幕時間只差三個月。對於工作的熱誠投入，終於讓李小鏡走出陰霾，回到藝術創作崗位之上，於臺灣淡水工作室中，全心投入「NEXT」系列的

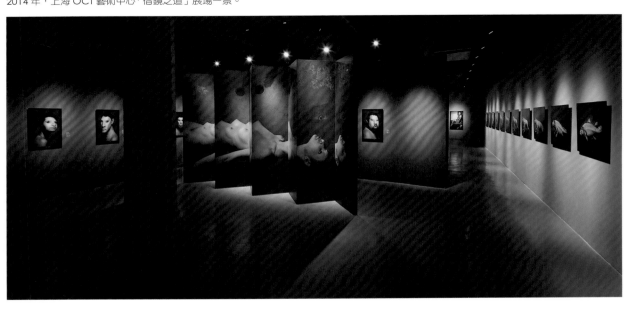

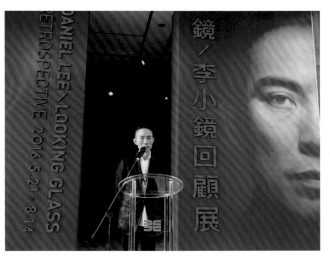

創作。回憶起這個時期在創作方面的重生和喜悅，李小鏡如此描述：

像一座停擺了好幾年又開始再度運作的時鐘，重新回到創作崗位的喜悅和充實是無法比擬的。看起來玲沂是一個跟我一樣熱中於工作的人，在她的筆記本中寫滿了每件工作的要點、進度、每個負責人的聯絡方式和談話紀錄，甚至各方面付費的方式和過程都有詳細的紀錄，填補了我這一生中最怕處理的瑣事。當然，有她在一旁輔助的另一個貢獻是她對當代藝術的投入和眼光，到底是曾經得到英國聖馬丁藝術學院畢業的學歷……從2010年完成「馬戲團」系列，一度因為生病和家庭變故放下的創作再被拾回，像是生命再度見到曙光，人又活了起來一樣。

[左圖]
2016年，李小鏡於臺北市立美術館「鏡‧李小鏡回顧展」開幕時致詞留影。

[右圖]
2016年，右起：林平館長、柯錫杰、李小鏡、鄭玲沂、黃才郎、謝春德合影於「鏡‧李小鏡回顧展」。

[下左圖]
2016年，李小鏡於國立臺灣美術館舉辦之「李小鏡：N。E。X。T」率先發表「NEXT」系列。

[下右圖]
國立臺灣美術館2016年的「李小鏡：N。E。X。T」海報。

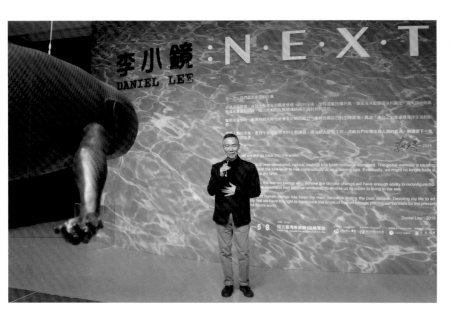

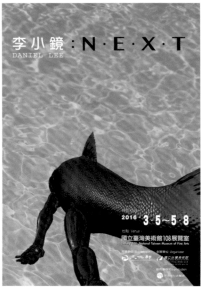

浴乎沂，風乎舞雩，詠而歸

　　從整體結構上來分析，「NEXT」是李小鏡的藝術創作之中，最多元而且複雜的一套作品。作品主體，包括一只約 180 公分以 3D 列印搪瓷烤漆製作的〈人魚〉立體雕塑；以液晶螢幕、肢體遙控來呈現的數位互動作品〈認識我們〉；以影像熔接 150 度弧形投影呈現的動畫作品〈回歸大海〉；以陶瓷製作外加浮空紗幕投影的多媒材裝置〈終寂〉；以及用即時 3D 列印以及數位噴墨裝置作品組成的〈多子多孫〉（P.150上圖）。其中最特別的〈多子多孫〉，是一件為臺北市立美術館回顧展而準備的特殊裝置作品。一臺約 200 公分高的 3D 列印機，在展覽現場不斷

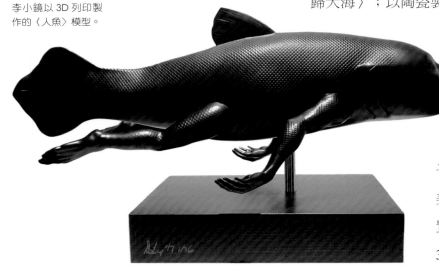

以緩慢的速度，每天「生產」一隻約8公分長的迷你人魚。充滿祈福味道的作品標題，似乎為我們帶來的也是一種警示：在摧毀自然環境之後，是否人類所面對的，將會是一個必須以人工方式繁衍的未來？李小鏡在創作自述中如此表示：「由於汙染、全球溫度持續升高，導致海洋膨脹與冰川融化。當大部分地面被海水覆蓋的同時，陸上所剩的生態環境終將不適於我們居住。當那天來到時，能倖存的人類也將會有足夠的能力，重新改裝自己的生理需求，再次『進化』到能適應海洋生活的形態。探索人類的未來，是我十年以來思考的主要課題。畢生投入藝術工作，深感我們有權追尋人類的根源，關懷當下，並放眼未來的世界。」

2016年「NEXT」系列首先於國立臺灣美術館的個展中發表，展場裝置由四個展區共同組成。在進入圓形主展場之前，觀者首先看到的，是懸浮在半空中的〈人魚〉立體塑像。這件以3D列印輸出的作品，外表黝黑、光滑，就像是一個懸浮於半空的

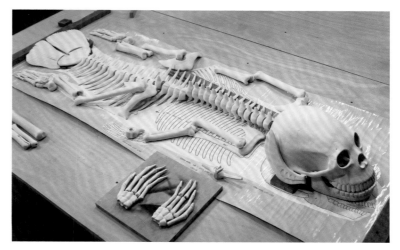

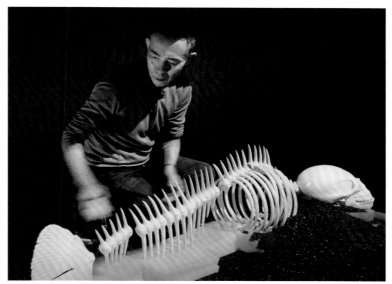

【關鍵詞】浮空紗幕投影（Gauze Screen Projection）

特殊網紗比傳統幕布更具通透感，以此作為投影媒介，能夠使影像產生懸浮於半空中的視覺幻象，藉此產生朦朧和魔幻的效果。網紗最大的優點，在於在高透光的同時能夠確保影像與色彩的亮麗和飽和感。同時，觀眾還可以透過網紗看到背面的物體，這種透視性能夠增加視覺的深度與神祕感，因此浮空紗幕投影常用於表現虛擬和朦朧的空間效果。

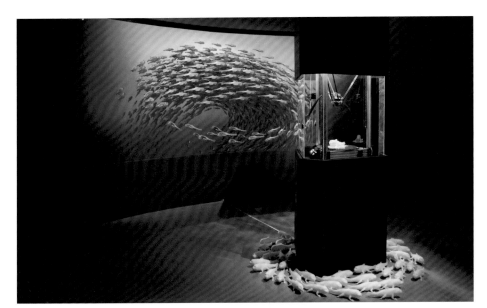

李小鏡,〈多子多孫〉(「NEXT」系列),2016,3D 列印裝置,90×90×220cm。

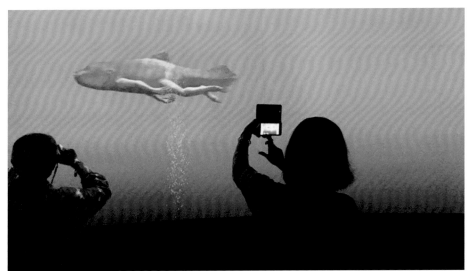

2016 年,李小鏡於國立臺灣美術館展出高解析度動畫「NEXT」系列。

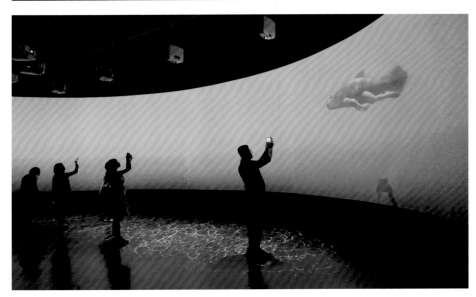

2016 年,臺北市立美術館舉辦之「鏡‧李小鏡回顧展」展場中播放有李小鏡的「NEXT」系列數位作品。

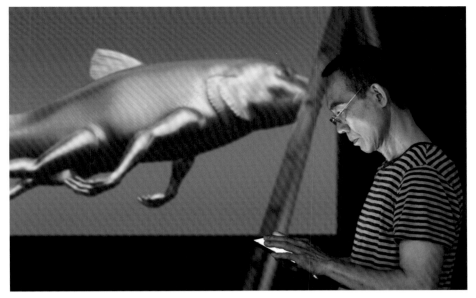

2016 年，李小鏡測試「NEXT」系列的「人魚」造形作品時留影。

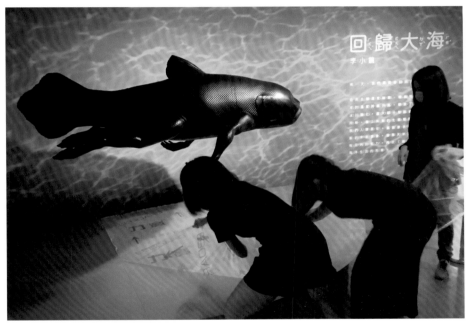

2020 年，桃園市立美術館團隊為「像極了怪獸」特展中展出李小鏡作品的「回歸大海」展區布展。

沉默驚嘆號。進入圓形展場之後的第一個區塊，是互動裝置〈認識我們〉。在這個互動場域之中，觀者可以透過肢體的運動來遙控螢幕上的3D模型。在互動場域的兩側，則有一系列史實與想像交錯的文獻紀錄，總共以八個螢幕來描述和呈現人魚演化的過程與紀錄。穿過互動區之後，觀者便進入了〈回歸大海〉，一個以150度圓弧投影構成的浸淫式體驗，描繪一個空茫、蕭索的景況。在〈回歸大海〉的正對面，是象徵故事終點的裝置作品〈終寂〉(P.149二圖)。一具人魚白骨，半掩埋地散落在黑色沙丘之上。沙丘後方的浮空紗幕投影，呈現著一片幽暗、深邃的海

床。除了偶然竄起的零星氣泡之外，一無所有。在「NEXT」系列中，我們明確地看到了一個創作態度的轉變，李小鏡已然成為一個優游在媒材和技法之外，專注於如何「說故事」的藝術家。

也就在這一年，李小鏡開始了他生命故事的下一章，與鄭玲沂女士於臺北成婚。回憶時李小鏡語帶感念地表示：「另外還有一件在我人生中很重要的事，是我和玲沂原來已經計畫好這年3月結婚的事並不想因為準備展覽而推遲。說起來也算巧，臺北適合婚宴、出租禮服和包辦婚禮的店家多半集中在靠近圓山、中山北路一帶。正好配合了我們這段日子常跑臺北市立美術館的行程。但是很多包括髮型、梳妝、禮服、飾品、花束、請柬、貴賓名單、席次、餐飲甚至音樂節目都經過演練和一再改善。玲沂就是這麼一個精明、能幹、認真又充滿活力的女性。她也有對工作狂熱的敬業精神，好像不忙不會開心似的。從有了玲沂為伴，被她包辦了我所有的展覽細節和對外的接洽。填補了我最不擅長也是最

[左圖]
2016年，李小鏡和鄭玲沂成婚。圖片來源：臺北平方樹攝影、李小鏡提供。

[右圖]
「鏡·李小鏡回顧展」的主視覺海報。

怕接觸的領域。」

2016年6月，「鏡／李小鏡回顧展」開幕，這是直至目前為止，收錄李小鏡作品最為完整的一次展覽。全展以倒敘式的時間軸線，穿梭十六個主題，囊括由1972至2016年間創作的兩百三十九件作品。回憶起回顧展開幕的景況，李小鏡如此寫道：

6月23日，我在前面以半跑的速度帶著機動升降車做了全場燈光最後的調整，其他最後一分鐘的校對和測試在正午前都停止了。我換上十年以來最酷的西裝外套，走進開幕現場時發現已經坐滿了不少人。一些藝術和攝影圈的老朋友包括楊識宏、莊靈、謝春德、柯錫杰還有北美館前任的館長黃才郎和黃海鳴一些藝術圈重量級人物，包括文化部謝組長正在和林平館長交談……好在館方準備了不少座位，一直排到走道的盡頭。爭氣的是沒多久，除了座位坐滿了人，座位的兩旁和後面在正式開幕前已經擠滿

2016年，「鏡·李小鏡回顧展」的「夢」系列作品展間一景。

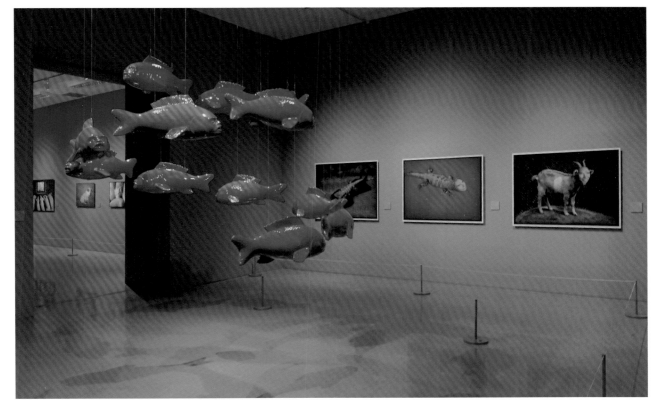

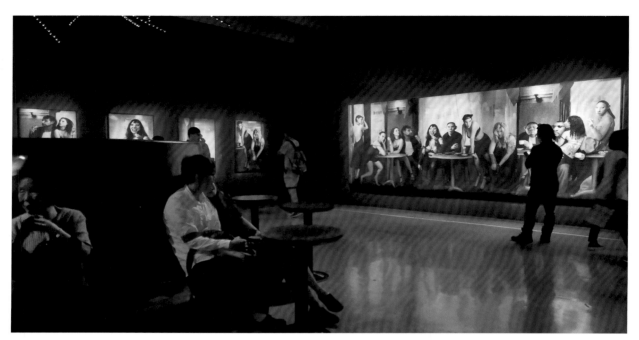

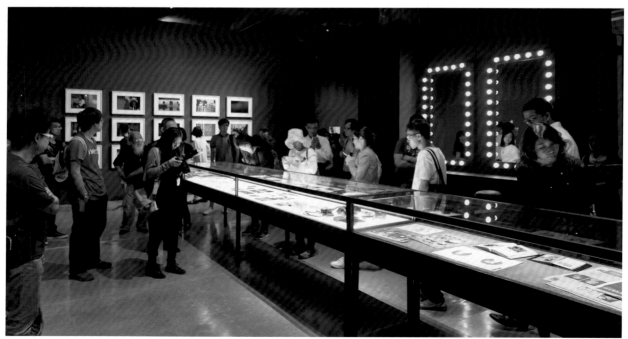

　　了人……接下來，人群一哄而上，一批批擠進展場。昭瑩臨時
把「導覽」來賓的工作推給了玲沂。玲沂也就在沒有在怕的狀態
下，從頭解說各個系列的創作理念，一路圓滿完成了任務……

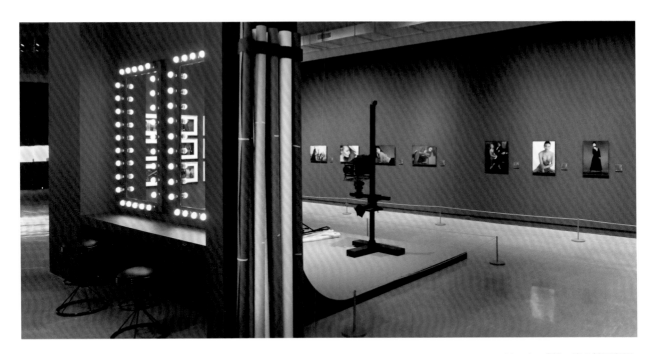

2016 年，「鏡·李小鏡回顧展」展場中展有李小鏡早期於美國拍攝的商業人像作品。

通過好幾處相當幽暗的展場，冷眼旁觀一群群觀眾的反應，不難查覺到大多數人對整個展現的滿意和一些正面的稱讚。讓我終於可以放下一顆不確定的心。我只要一離開展場，就會有熟悉的朋友和年輕人上來要求合照留念。有一次有兩個像是大學

2016 年，李小鏡（左）與鄭玲沂於臺北誠品書店的「鏡·李小鏡回顧展」廣告前合影留念。

[左頁上圖]
2016 年，「鏡·李小鏡回顧展」的「夜生活」展間設置有許多精心設計的桌椅，讓休息的觀眾彷彿置身於舞廳酒店的夜生活一般。

[左頁下圖]
2016 年，「鏡·李小鏡回顧展」吸引大批觀眾參觀的盛況。

2019 年，李小鏡（右 2）與妻子鄭玲沂跟長年支持他的工作伙伴范維達（左）、胡捷（右）在紐約家中茶敘時合影留念。

生的小朋友挺害羞地攔住我問：「請問你就是藝術家李小鏡老師嗎？」可能是因為突然放下了心，無意間原形畢露說：「我是他的爸爸」。沒想到兩個小朋友都開得起玩笑，只遲疑了一下，接著還是要求了一起合影。

從這些字裡行間，我們能夠感受到一股如釋重負的輕鬆，這也讓他的幽默感，隨著真心而喜不自禁。英文俗諺有云：「There is a grain of truth in every joke」，亦即是每一句玩笑話，都帶有幾分用幽默掩藏的真心。這句「我是他的爸爸」，其實是他七十年來遷徙、遠行、奮鬥、面對命運挑戰而終至衣錦榮歸的心情縮影，一篇極簡的回鄉偶書。

對自己認真、負責的態度，是李小鏡一生不變的堅持。本書付梓之際，李小鏡正在趕工新的系列作品，提起創作，依舊熱情不減。彷彿又回到了那個半夜打拳、翹課拍電影時代的李小鏡。那個曾經為藝術是否能夠養活自己和家人而擔憂的男孩，重新回到家鄉故土，但心境已然大不相同。知時處世，沂水舞雩，再次尋回了對藝術的執著和創作的喜悅。

李小鏡生平年表

1945 · 一歲。出生於四川重慶,為家中的么子,上有兩位姐姐。父親李育文、母親劉鏡心。

1948 · 四歲。時局動亂,父親委託在空軍運輸部門的好友,在中華民國政府撤退臺灣之前,先將家人以軍機送到臺灣。

1952 · 八歲。就讀臺灣省立臺北女子師範學校附屬小學。

1955 · 十一歲。轉學至臺北市大龍國民學校(今臺北市大同區大龍國民小學),求學期間,在美術方面表現優異。

1961 · 十七歲。畢業於臺灣省立臺北成功中學(今臺北市立成功高級中學),參加高中聯考,進入位於北投的臺灣省立復興中學(今臺北市立復興高級中學)就讀。

1964 · 二十歲。臺灣省立復興中學肄業,以同等學歷報考大專聯考,進入中國文化學院(今中國文化大學)美術系就讀。

1967 · 二十三歲。大四期間至「光啟社」學動畫,開啟了對媒體藝術的興趣。

1968 · 二十四歲。畢業於中國文化學院美術系西畫組。
· 參加大專程度義務役預備軍官士官考試,服役時任陸軍少尉預備軍官。

1969 · 二十五歲。預官退役,進入中影、國聯、萬聲等電影製片公司,擔任美術指導。

1970 · 二十六歲。前往美國,於大姐李小文家中暫住之後搬到費城,並進入費城藝術學院(Philadelphia College of the Art)研究所就讀,主修電影和攝影。

1972 · 二十八歲。於費城藝術學院取得純藝術碩士學位(MFA),隨後搬到紐約。

1973 · 二十九歲。進入紐約2010廣告公司擔任平面設計師。
· 與當時還在醫學院實習的鄧霓女士結婚。

1975 · 三十一歲。任紐約查理廣告印刷設計公司(Charlie Offset)美術指導。
· 長子李德出生。

1976 · 三十二歲。任紐約市場推廣(Merchandising Workshop)廣告公司美術指導,主掌攝影部門。
· 榮獲76年創意獎(Creativity 76)。

1978 · 三十四歲。任露華濃(Revlon)廣告美術攝影暨藝術總監。
· 榮獲藝術年鑑(The Art Annual Award)、藝術指導協會(Art Directors Club Award)及78年創意獎(Creativity 78)等三大獎項,成為競爭強烈的紐約廣告設計界之中極為少見的亞裔創意人。
· 次子李維出生。

1979 · 三十五歲。再度以攝影暨藝術總監身分榮獲兩項藝術指導協會獎。
· 首度獲邀擔任藝術指導協會年度聯展攝影組評審委員。

1980 · 三十六歲。於紐約蘇荷(SoHo)區,成立了李小鏡設計及攝影工作室(Daniel Lee Studio)。

1981 · 三十七歲。應《中國時報》及《時報周刊》邀請,於臺北版畫家畫廊舉辦生平第一次個展。這是他在出國十餘年後首次回到臺灣。
· 十餘件海報攝影作品展出於「1981年之精神」(ESPRIT '81)聯展。

1982 · 三十八歲。再度獲藝術指導協會邀請,擔任年度聯展之攝影組評審委員。
· 應夏威夷大學邀請,舉辦攝影個展。
· 應邀於臺北市立美術館舉辦個展「空間與自由」。

1983 · 三十九歲。以哈林舞團海報攝影,獲頒美國廣告創意(Creative Excellence in Business Advertising, CEBA)傑出攝影獎。
· 前往中國大陸拍攝運河系列,並於中央工藝美院(今清華大學美術學院)、上海大學美術學院、浙江美術學院(今中國美術學院)舉辦講座。

1984 · 四十歲。榮獲攝影年鑑(The Photography Annual Award)年度傑出攝影獎。
· 應臺北新象藝術中心邀請,舉辦「今日古運河」攝影個展,並出版李小鏡《今日古運河》精裝攝影集。

1985 · 四十一歲。應中國大陸國務院邀請,遠行至雲南拍攝少數民族。
· 「今日古運河」系列展出於紐約華納西藝廊(Ward-Nasse Gallery)。

1986 · 四十二歲。應邀於環亞藝術中心舉辦「在雲的南方」個展。
· 開始鑽研光學與色彩,展開「第三色相」系列作品的實驗與創作。

1987	· 四十三歲。應聘於紐約大學時尚藝術學院客座任教。
	· 應邀前往中央工藝美院舉辦攝影講座及攝影展。
1988	· 四十四歲。以黑白攝影拍攝藝術家人像系列，以及應臺灣《時報周刊》邀約，為林青霞等明星拍攝人像。
1989	· 四十五歲。開始在紐約街頭拍攝以流浪漢為主題的「遊民」系列。
1992	· 四十八歲。於臺北市立美術館之個展發表「第三色相」系列。
	· 於玄門藝術中心舉辦個展「第三色相」。
	· 開始實驗數位影像創作「十二生肖」系列 (Manimals)。
1993	· 四十九歲。「十二生肖」系列數位影像於紐約OK哈里斯畫廊 (OK Harris) 個展中首度發表。
1994	· 五十歲。「審判」系列 (Judgement) 於OK哈里斯畫廊個展發表，並為紐約布魯克林美術館所收藏，這是他最早為美術館所典藏的一套作品。
	· 數位影像作品被美國PBS公共電視臺於「未來探索」單元 (Future Quest Series) 專訪報導。
1995	· 五十一歲。應邀於法國土魯斯水之堡畫廊 (Galerie du Chateau d'Eau) 舉辦雙個展，同時展出「十二生肖」系列以及「審判」系列。
1996	· 五十二歲。創作「108眾生相」(108 Windows) 系列。
	· 應邀參加美國加州藝術中心之「神話與魔術」(Myth and Magic) 專題展。
1997	· 五十三歲。《紐約時報》(The New York Times) 週末版的數位專欄大篇幅介紹其數位影像作品「自畫像」(Self-Portrait) 系列。
	· 成立個人網站「www.daniellee.com」，成為極少數在1990年代就開始關注與善用網路的藝術家。
1999	· 五十五歲。創作「源」(Origin) 系列作品，並於OK哈里斯畫廊個展中發表。
	· 應邀展出於美國洛杉磯美術館之「攝影與人類靈魂」(Photography And The Human Soul 1850-2000) 專題展。
	· 「審判」系列受邀展出於葡萄牙里斯本CCB中心之「1999新媒材藝術展」。
	· 在紐約與范維達、胡捷共同成立「DLee Association」，承接各種數位影像製作。
2001	· 五十七歲。創作「夜生活」(Nightlife) 系列，並於OK哈里斯畫廊個展中發表。
	· 受義大利證章期刊 (Carnet) 專訪，介紹「源」系列作品。
2002	· 五十八歲。「審判」系列應邀參加美國西雅圖亨利美術館的「基因：探索人類基因組學的當代藝術」(Gene(sis): Contemporary Art Explores Human Genomics) 專題展。
	· 「源」系列受邀展出於倫敦科學博物館之「演變：科技、藝術和神話故事中的轉化」(Metamorphing: Transformation In Science, Art And Mythology) 專題展。
2003	· 五十九歲。將「108眾生相」系列及「源」系列發展成為動態影音作品，並代表臺灣參加第50屆威尼斯雙年展，這也是他以多媒體型態呈現藝術理念的開端。
	· 臺北市立美術館典藏「源」系列作品，英國DK出版社收錄「源」系列作品，納入「改變世界之創意」(Ideas that Changed the World) 叢書。
2004	· 六十歲。創作「成果」(Harvest) 系列。
	· 「108眾生相」系列受邀於英國華德堡雙年展 (Whitstable Biennale) 展出。
	· 「夜生活」系列於臺北藝術博覽會展出。
2005	· 六十一歲。以主題藝術家的身分，受邀參加奧地利「林茲電子藝術節」(Ars Electronica Festival)，該雙年展主題為「混種」(Hybrid)。
	· 《義大利共和國日報》(Le Republisca) 以「李小鏡的人與獸」為題介紹其藝術創作。
	· 作品被編入英國牛津大學 (University of Oxford) 藝術教科書。
2006	· 六十二歲。應邀參加第6屆上海雙年展「超設計」(Hyper Design)，特別創作一套以上海為背景的夜生活系列，取名為「新天地」，這套作品隨後為上海美術館 (今中華藝術宮) 所收藏。
2007	· 六十三歲。創作「叢林」(Jungle) 系列。該系列中的大幅壁畫，應邀參加臺灣亞洲雙年展「呷飽沒？」。
	· 應邀於澳洲電子藝術雙年展 (Impermanece / Electric Art Biennale) 展出。
	· 應邀於法國安亙湖市立藝術中心 (Centre des Arts, Enghien-les-Bains) 之「X-世代」(X-Generation) 專題展展出。
2008	· 六十四歲。創作「夢」(Dreams) 系列。
	· 應邀參加韓國首爾美術館「古老的未來」(Ancient Future) 專題展。
	· 應邀參加日本笠間日動美術館「回憶的格式」(A Form of Memories) 專題展。
2009	· 六十五歲。於上海7藝術中心舉辦個展「過去、現在、未來」。
	· 於臺灣成功大學舉辦「演化 / 時空」個展。
	· 年底甲狀腺腫瘤確診，手術後因應醫生建議，避免長時間使用電腦，開始用泥塑的方式持續創作。

2010	· 六十六歲。創作「馬戲團」（Circus）系列。
	· 於臺北東之藝廊及上海7藝術中心巡迴個展。
2011	· 六十七歲。於美國聖安東尼美術館舉辦個展「獸性」（Animal Instinct），展出作品包括「108眾生相」系列、「源」（Origin）系列，以及「夜生活」系列。
2012	· 六十八歲。應邀參加第13屆德國文件展（The Worldly House - dOCUMENTA (13)），「源」系列動畫影片為文件展永久典藏。
2013	· 六十九歲。應邀參加臺北當代藝術館之「後人類欲望」專題展，主要參展作品為「十二生肖」系列之數位影像作品，另外也以泥塑翻模燒成瓷具的方式呈現浮雕版的十二生肖。更以裝置藝術的觀念來呈現〈獵者〉一作，展現對於整體展場經驗控制的企圖。
	· 受邀參加美國新墨西哥美術館「典藏好奇」（Collecting is Curiosity）專題展。
2014	· 七十歲。於上海OCT當代藝術中心舉辦「李小鏡／媒變」個展。
	· 於臺中東海大學舉辦「顯影現身」個展。
2015	· 七十一歲。於淡水工作室創作「NEXT」系列。
2016	· 七十二歲。於國立臺灣美術館數位方舟舉辦「N．E．X．T」個展。
	· 於臺北市立美術館舉辦「鏡·李小鏡回顧展」，展出作品包含學生時期的習作、「言語溝通」（Language & Communication）動畫、「道」錄像作品、「遊民」、「第三色相」、「十二生肖」、「審判」、「108眾生相」、「自畫像」、「源」、「夜生活」、「叢林」、「成果」、「夢」、「馬戲團」及「NEXT」。
	· 澳州白兔美術館（White Rabbit Museum）收藏「成果」、「夜生活」系列。
	· 3月，與鄭玲沂女士於臺北舉辦婚禮。
2018	· 七十四歲。「馬戲團」系列應邀參加澳州伯斯當代藝術中心（Perth Institute of Contemporary Arts, PICA）之「超普米希休斯」（Hyper Prometheus）專題展。
	· 「源」系列應邀於倫敦藝術房（Artroom Fair）當代藝術博覽會展出。
2019	· 七十五歲。應國立臺灣美術館與俄羅斯克拉斯諾亞爾斯克美術館（Museum Center Krasnoyarsk）邀約，參與兩館共同策劃之「透視假面：甜楚現代性」專題展，於克拉斯諾亞爾斯克美術館展出後，「十二生肖」系列為該館典藏。
	· 應邀於臺東美術館舉辦個展「回歸大海」。
2020	· 七十六歲。應邀於臺南大新美術館舉辦個展，展出「夢」系列平面及立體裝置作品。
2021	· 七十七歲。《家庭美術館——美術家傳記叢書——創見·省思·李小鏡》出版。

▌參考資料

· 上海7藝術中心，《馬戲團》，上海：上海7藝術中心，2010。
· 王婉如總編，《迷離島：臺灣當代藝術現象》，臺中：國立臺灣美術館，2007。
· 玄門藝術中心，《第三色相》，臺北：玄門藝術中心，1992。
· 江鳴，〈人獸異相〉，《藝術世界雜誌》126（2000.9），上海：上海文藝出版社，頁62-67。
· 阮義忠，〈李小鏡專訪〉，《攝影家》20（1995.6），臺北：攝影家出版社，頁46-57。
· 余為政、徘力·佐治主編，《新媒體、新藝術》，臺南：國立臺南藝術大學，2004。
· 李婷婷，〈未來攝影家：李小鏡〉，《藝術家》234（1994.11），臺北：藝術家出版社，頁438-441。
· 林珮淳主編，《臺灣數位藝術e檔案》，臺北：藝術家出版社，2012。
· 東之藝廊事業有限公司，《李小鏡／夢想機器》，臺北：東之藝廊事業有限公司，2008。
· 時報文化出版社，《李小鏡眾生相》，臺北：時報文化出版社，1996。
· 陳明惠，〈馬戲團世界巡迴展最終站：李小鏡藝術中的神話性〉，《藝術收藏＋設計》75（2013），臺北：藝術家出版社，頁108-109。
· 陳淑鈴主編，《威尼斯雙年展臺灣館回顧1995-2007》，臺北：臺北當代美術館，2010。

· 陳明惠，《策展·當代美學：身體、性別、離散》，臺南：瑯譯國際策展，2017。
· 張大春，〈卡門的故事〉，《時報周刊》745（1992），頁71-106。
· 傅爾得，〈李小鏡：一個藝術創作者的演化〉，《李小鏡 Daniel Lee》，網址：< http://www.daniellee.com/uploads/press/pdf/7/Photoworld_2014-___.pdf >（2021.4.13 瀏覽）。
· 賈佳，〈造物狂人：李小鏡〉，《藝術指南》43（2011），頁100-109。
· 臺北市立美術館，《鏡——李小鏡回顧展》，臺北：臺北市立美術館，2016。
· 劉佳，〈李小鏡眾生記〉，《Hi 藝術》23（2008.8），上海：中信出版社，頁206-209。
· 劉煥獻，《橋的角色：畫廊風雲四十年》，臺北：藝術家出版社，2017。
· 環亞藝術中心，《在雲的南方》，臺北：環亞藝術中心，1986。
· 謝里法，《紐約的藝術世界》（四版），臺北：雄獅美術，1986。
· Diamonstein, Barbaralee. *Inside New York Art World*. New York: Rizzoli International Publishing, 1979.
· Lee, Daniel. *108 Windows*. New York: OK Harris Works of Art, 1997.
· Miah, Andy. "Shaping the Human: the New Aesthetic," *in Shaping the Human: The New Aesthetic by Sandra Kemp*. Liverpool : Liverpool University Press, 2008, pp.84-85.

▌感謝： 本書承蒙李小鏡授權圖版使用及提供相關資料，以及鄭玲沂的諸多協助，特此致謝。

家庭美術館／美術家傳記叢書

創見・省思・李小鏡
葉謹睿／著

發 行 人｜梁永斐
出 版 者｜國立臺灣美術館
地　　址｜403 臺中市西區五權西路一段 2 號
電　　話｜（04）2372-3552
網　　址｜www.ntmofa.gov.tw
策　　劃｜蔡昭儀、何政廣
審查委員｜黃冬富、謝世英、吳超然、李思賢、廖新田、陳貺怡
　　　　｜潘　福、高千惠、石瑞仁、廖仁義、謝東山、莊明中
　　　　｜林保堯、蕭瓊瑞
執　　行｜林振莖
編輯製作｜藝術家出版社
　　　　｜臺北市金山南路（藝術家路）二段 165 號 6 樓
　　　　｜電話：（02）2388-6715・2388-6716
　　　　｜傳真：（02）2396-5708
編輯顧問｜謝里法、黃光男、林柏亭
總 編 輯｜何政廣
編務總監｜王庭玫
數位後製總監｜陳奕愷
數位藝術製作｜林芸瞳、陳柏升
文圖編採｜王郁棋、史千容、周亞澄、李學佳、蔣嘉惠
美術編輯｜吳心如、王孝媺、張娟如、廖婉君、郭秀佩、柯美麗
行銷總監｜黃淑瑛
行政經理｜陳慧蘭
企劃專員｜朱惠慈

總 經 銷｜時報文化出版企業股份有限公司
　　　　｜桃園市龜山區萬壽路二段 351 號
電　　話｜（02）2306-6842

製版印刷｜欣佑彩色製版印刷股份有限公司
裝　　訂｜聿成裝訂股份有限公司

初　　版｜2021 年 11 月
定　　價｜新臺幣 600 元

統一編號 GPN　1011001296
ISBN　978-986-532-392-9

國家圖書館出版品預行編目資料

創見・省思・李小鏡／葉謹睿 著
-- 初版 -- 臺中市：國立臺灣美術館，2021.11
160面：19×26公分（家庭美術館.美術家傳記叢書）

ISBN　978-986-532-392-9　（平裝）

1.李小鏡　2.藝術家　3.臺灣傳記

909.933　　　　　　　　　　110014776